U0069415

暖　男　情　畫

六個女人
張　尚　為　水　彩　專　輯

Six Women
Albert Chang
Water Color Painting

"沒有人完美，我們只有 99.7 "

每當晨起抑或向晚，邊聆賞愛樂電台悠揚古典音樂，停止時總會有這麼個廣告詞置入，臉書平台矚目的行書墨韻，字裡行間抑揚頓挫，隨即吸睛，瞧個究竟……認識尚為兄於焉開始。時光荏苒也有了幾載，幾回砌磋請益，方知其才情橫溢，除了書藝精湛外，新詩感悟更是深切入裡。他的當下生活，無時不刻將自身之體悟融入創作中。

舉一實例— 在前著《書法頑家》中一篇 " 澎湖行腳 "，過往的法軍副將馬賽與少女紫鳶的邂逅，最後情相廝守與天違願，告別的詩詞感傷湧湃，竟然在他筆下同時譜成簡曲，簽書會現場哼唱起來，可見文入情，字入真之境，真是少有之奇葩也！

此次水彩專輯／六個女人，付梓在即，尚為兄將原本的書藝創作，轉化其筆意墨韻至另一境界。為了表達對一生中影響至鉅的六位女性的感謝，從想像至花鳥蟲獸摹寫，藉著不同媒材及水墨顏料，至情深邃的意象揮灑，時而現實造型抒發，時而抽象念想激盪，一有空閒，隨想筆運，心畫油然成形。如畫冊中 " 自己走路回家 " 一圖，看似扼簡省要，其實是創作者童幼時的韌堅考驗，一場持續的風雨，汗水雨水淚水全融成心志之固堅，真的隨著幾載風雨歲月，尚為兄時而至情的想念，六個女人的身影相隨……

讓他自己走路回家，一個心志更加彌堅的走自己的路……回家！

2018.9. 曾文華寫于新店直潭

沒有人完美，我們只有 99.7

曾文華

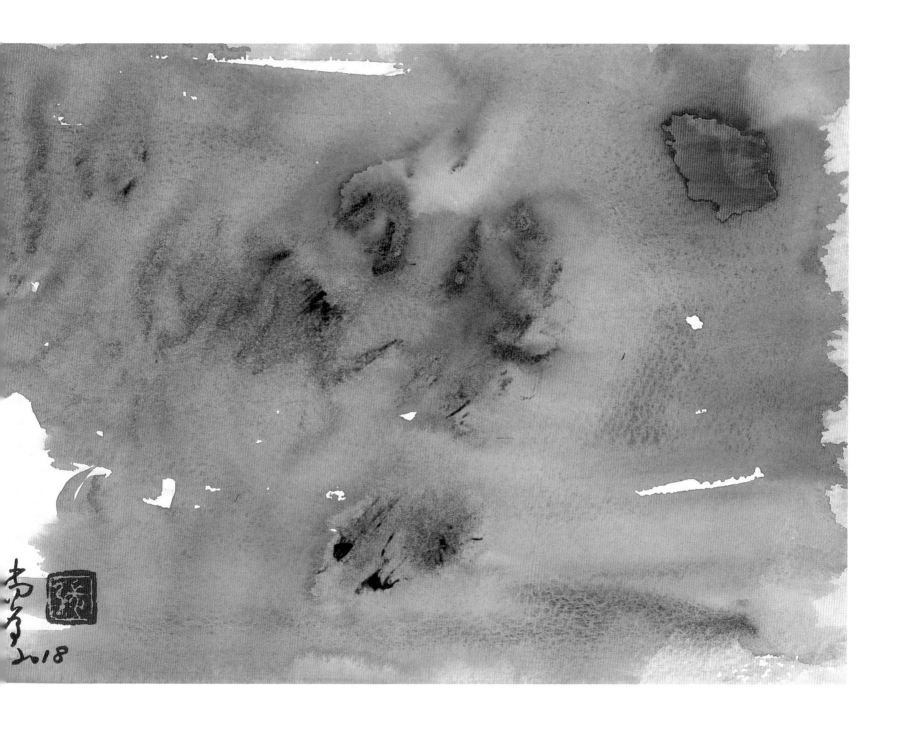

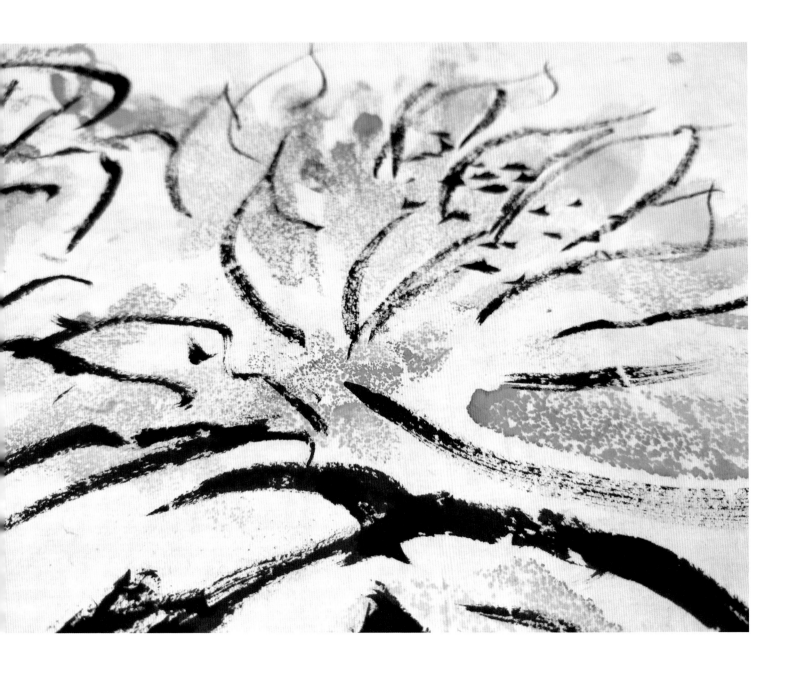

有幸於臉書受尙爲兄之邀爲友已約四五年光景，欣賞其最新之書畫大作也早已是此君不可一日無。我們一北一中未曾謀面，卻未甚有未謀面感，甚至因著彼此的重視，與兄企圖打破文藝人孤僻魔咒主動出擊的偶爾熱切聯絡交流，而令謀面竟或已非必要之事，眞天涯若比鄰。所以當兄竟敢於空中託我爲其第十四本著作《六個女人》水彩畫集略贅數語時，也不令人特覺訝異了。

我的一位我特別景仰的書畫老師說過，「書法寫得好的不畫畫太可惜了，因爲線條特好，移轉爲畫易如反掌，寫字的人自己都不知道這回事。」這回事竟就活生生在尙爲兄身上應驗，乃不過一年多前，兄之創作只是單純書法，一轉念之下，人生即由黑白變彩色，如此大膽不可思議又似極其自然之成功轉變，直應以爲今後只經營書法者加轉爲畫畫與其它藝術全能者之空前典範。

尙爲兄與我曾特別在電話中提及他甚欽慕張大千先生的潑墨，或有所取法，中西畫皆然；而先生作畫不囿於山水花鳥或人物等，乃以思想情感爲題材之取決，一任自在，此亦正兄之藝術哲學，證諸此畫冊，即以尙爲兄六個生命中重要女人爲訴說主題，眞正實踐了我同其亦甚奉行的「藝術不脫當下」之理念。

尙爲兄畫，自然渲流，抽象中有具象，偶見似童畫之筆，拙趣盎然又意味深遠，融並中西，想當然取法不只一家，或因其充分於得閒之時悠遊享受於詩書畫之欣賞創作及著作與廣交藝文之友所累積之驚人涵養所致吧！而若無此投入藝術之眞情，又怎會於自己居家創作環境苦心購置經營，讓人稱羨。

最後，這六個女人何其幸運能得尙爲兄之眷戀，而將與同名流千古，吾人則何幸因得眼福耳！

二千又十八年小暑呂政宇於香江家旅中

相知無遠近 萬里尚為鄰

呂政宇

與尚爲兄的交集多數是在臉書的虛擬世界之中。

在成爲臉友之前便曾在書店架上拜觀其著作《新刺客列傳》，記寫五位「書法刺客」，書中「刺客」之一蔡耀慶正是相識多年的好友。而後，更在蕙風堂藝廊親覽了尚爲兄的筆墨大作，見其書風間有前人之妙，亦富個人意趣，要類歸爲何門何派，似乎不很容易，但也有別於時下流行的「現代書法」，看得出來，其書法基本上仍植基於傳統，只是不囿於一體一派。

成爲臉友之後，幾乎日日可見其書作分享，或抄寫古近詩文，或書自撰短文，俱是生活有感之作，隨心、自然、興至而書，大概是其書予人的第一印象。近來更擴及彩墨、水彩繪畫，時而具象，時而抽象，創作之妙，存乎一心。

尚爲兄本業爲能源科技，但其每日坐立案前勤於筆墨耕耘，往往夜深而不寐，及晨便復執筆續耕，如是的創作熱忱與驚人毅力，怕是連專職創作者都要自嘆弗如了。

日前尚爲兄來訊囑爲治二印「爲我留情紅與綠」及「六個女人」，並告此乃其計畫出版兩冊輯其彩墨及水彩畫作之專著書名。其中「六個女人」以生命中最重要的六位女性爲主題，進行創作發想，可謂「情藝相融」之作！

觀其預備付梓出刊之畫作，多任顏料與水份自由融容，偶爾帶些浪漫的筆觸、線條，抑或具象、半具象的形體勾勒。去劃分、類歸其畫風所屬流派，我想意義並不甚大，更重要的應是對其作品的直接感受，就如同其自書之文「我告訴自己，畫畫也是書法。但畫畫不以文字爲主體，而是線條與色彩。畫的內容，是具象還是抽象，都可進入賞畫者內心。」

而其另一段自評文句「我的畫有一種濁與拙。有一點趣味性與自在。更有渾然不知天高地厚的愚蠢。」則讓我們看到了這位身跨文、理的創作者天眞謙厚同時又帶有點自信的優雅身影。

吾筆不敏，寥寥數言亦不足以盡寫尚爲先生胸中丘壑、筆底煙雲，祇能請讀者隨其文字、畫作細細品讀尚爲先生其人其藝。

逸筆任天眞

古耀華

2018 年仲夏之夜 古耀華

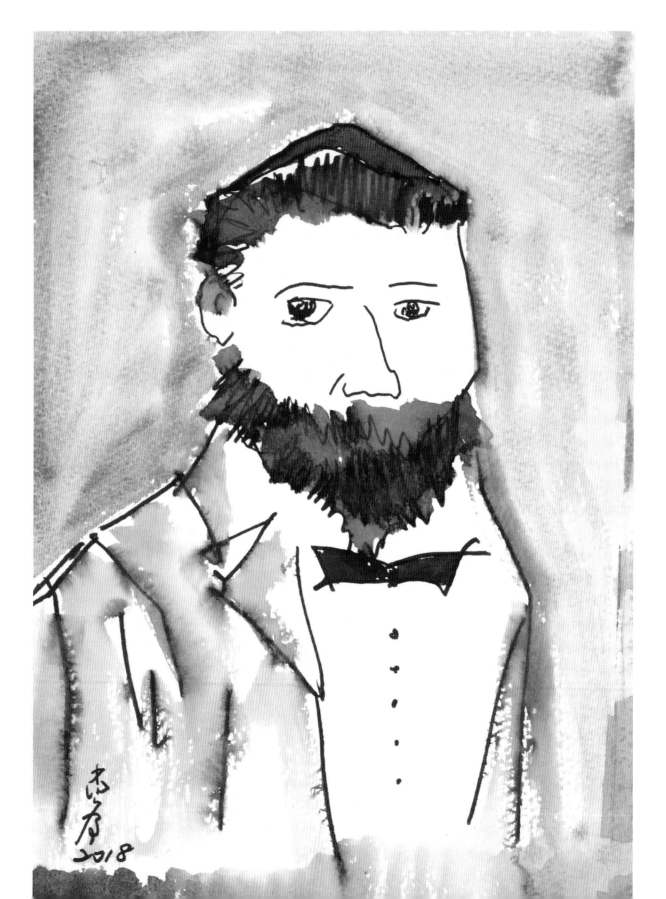

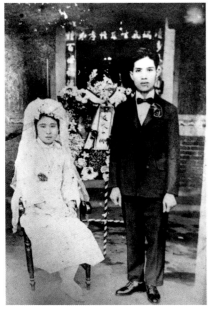

我的祖母

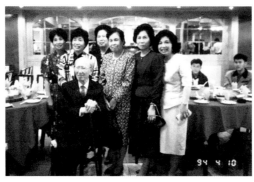

我的姑姑們

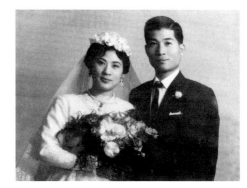

我的母親

我的美國教授

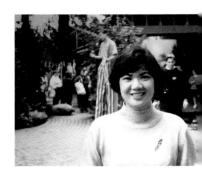

我的賢內助

1962 年 12 月，一位產婦在台北市八德路一段的某位助產中心生下一個男嬰，他是我。因剛出生時，我的口中就有兩顆牙齒，吸奶時老是會咬到母親的奶頭，因此母親不願哺乳，改用當時日本進口的雪印奶粉給我喝。我的祖母看見我一出生即有兩顆牙齒，直言這是一個妖怪，並告誡旁邊的雙親，不得張揚出去。

55 年後，我到美國探視住在洛杉磯的姑姑，她親口告訴我這個耐人尋味的小故事。半年之後，姑姑語言能力受損，她的腦因病變而影響到發聲之準確，連帶著身體也不能行動，手會顫抖，是中風的徵兆。

82 歲姑姑的病情不好，最近一年，已喪失語言和行動能力，但她仍有極強的求生意志，我把她從美國接回台灣，希望就近照顧 (她無子女)。她的老公今年99 歲，也需要專人 365 天、24 小時看護；頓時，我感覺到長照的缺乏與重要性，台灣的銀髮族問題，將日益嚴重，病床與看護人員不足，真是大問題啊！

從小，我的媽媽就告訴過我，放學若是下雨，自己回家，媽媽不會去接你放學，要學會獨立。我眼看著放學時，校門口有許多家長來接小朋友，但我心知肚明，自己得一個人走回家去。母親因胃癌在 57 歲時過世。

我的美國教授 Mary Kay Switzer 年近 80 歲，有肺部疾病，在亞利桑那州與女兒同住。我在加州州立大學求學的數年間，受她照顧，很感到幸福。

在友人介紹之下，我娶了賢慧的 Jessie 並和她育有一女，我的畫冊【六個女人】就特別是為她們而作，這其中有我童年、青壯年、壯年的許多人生體悟。藉由畫的線條、形態、氛圍，那一花一草、一景一物，都值得我再三回味。

很榮幸請到我的好友曾文華先生，為我的書畫專集，針對每一作品，提出賞析。透過他的文字，讀者可以自己有所參考，若能再加上自我的詮釋，將有不一樣的人生況味。

千金

自序

張尚為

我的畫有一種
濁與拙。
有一點趣味性
與自在。

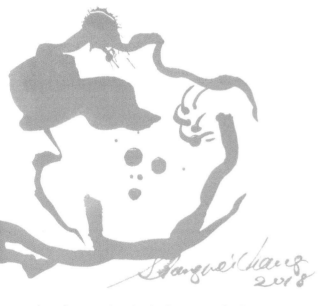

更有渾然不知
天高地厚
的愚蠢。

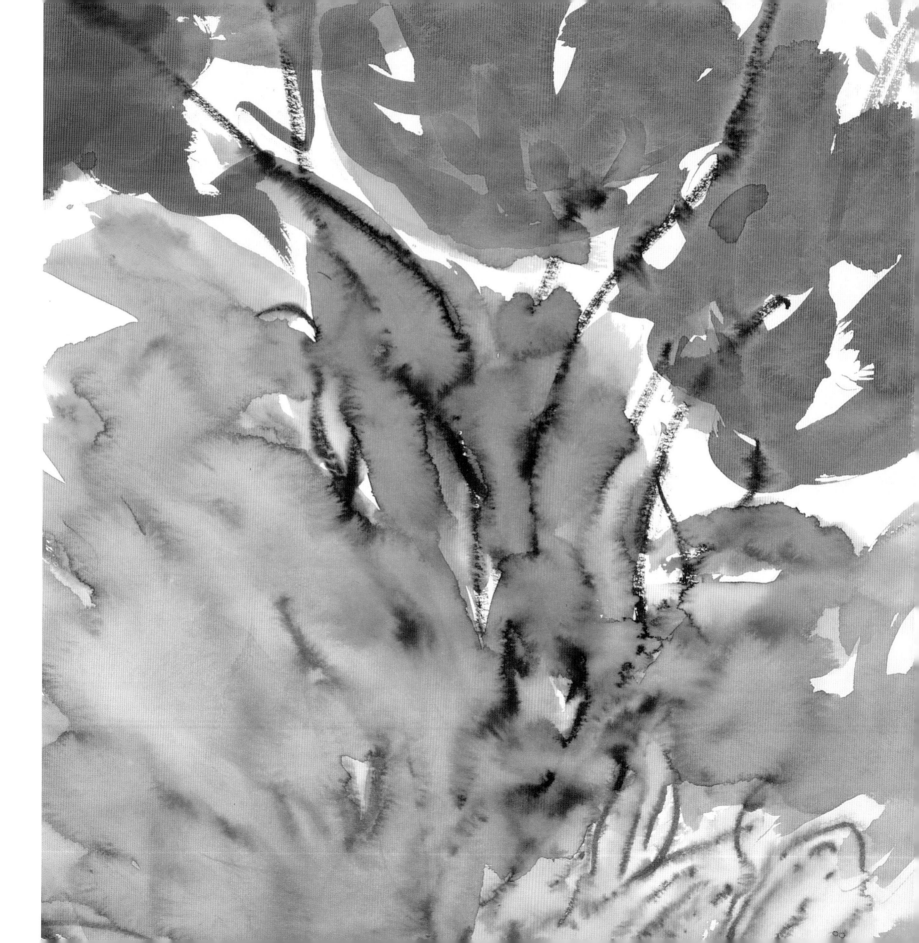

Grandmother

闇裡映花白

水彩 2018

闇黑底裡紙材，以鈦白乾醮漬染花白莖葉，
畫裡枝葉反因轉白，韻緻折轉更有雋逸，頂上的細花絮白，
搭以盆栽的寫意襯境，整體生機更顯盎然有味。

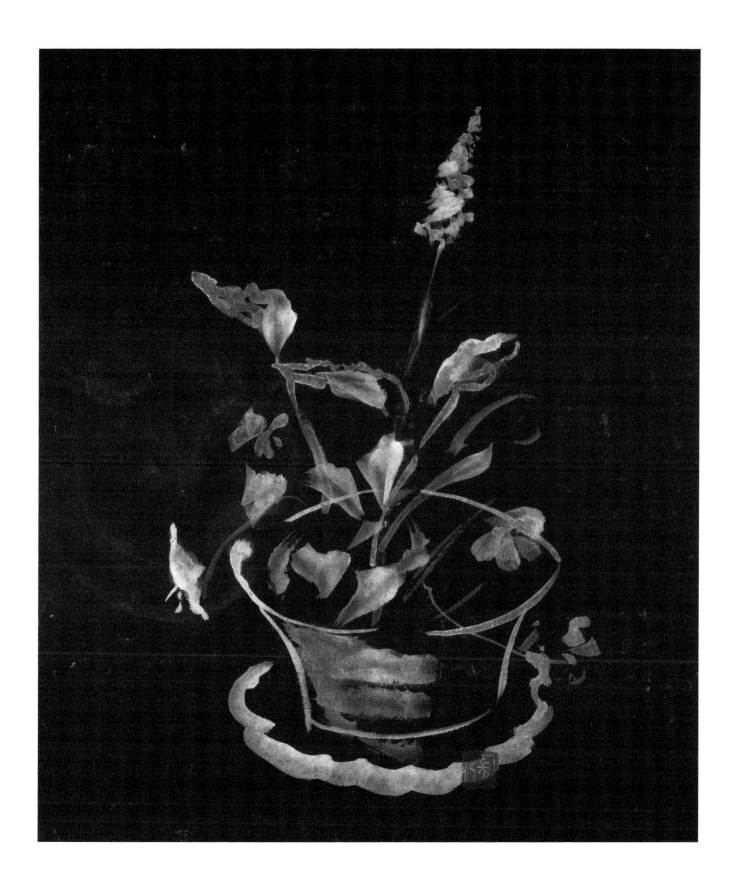

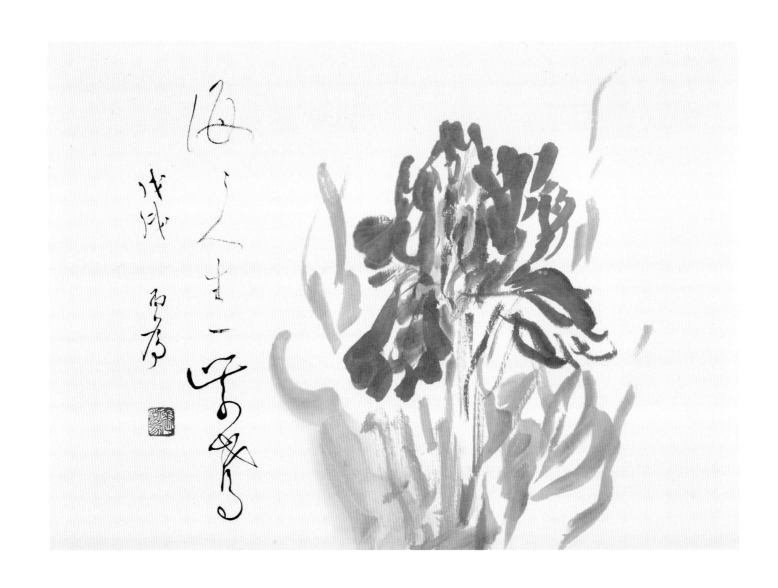

紫鳶

水彩 2018

畫幅中淡藍紫色的鳶尾花，在北方的溫帶地區，悄悄向南生長開來，
宛如上帝的使者捎來彩虹的音訊，其風拂像是翩翩飛舞般的蝶，
花枝搖曳中隱約訴說著，美好人生是當下。

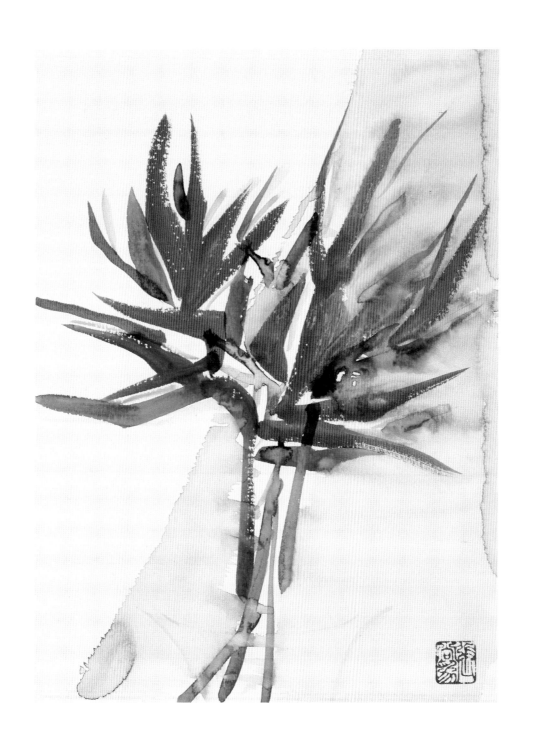

天堂鳥

水彩 2018

快樂又自由的植栽象徵，畫中以三兩株幹延伸成長，
青綠枝葉以襯，朱橙花萼瓣稱爲主角，意象式的隱喻親人中的最愛，
一分摰念九分熱切思繪，快樂不輟的大堂鳥。

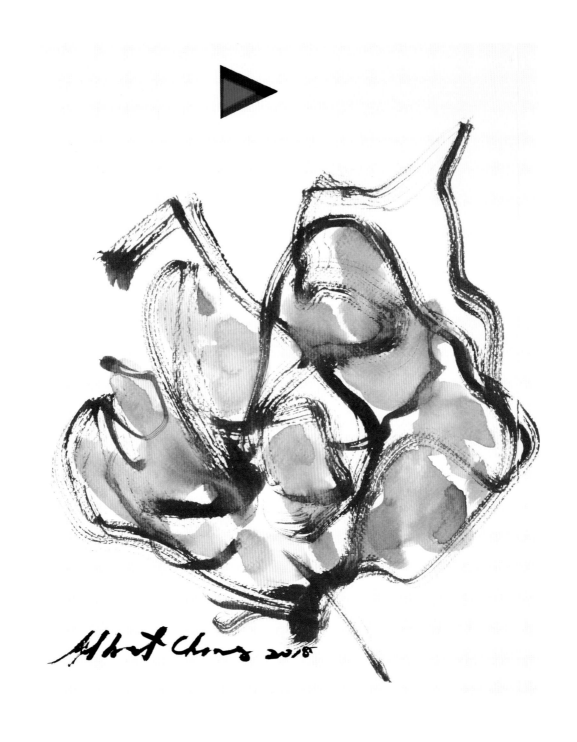

蛻變記錄

水彩 2018

一個生命的雛形，如植被花苞般孕懷著，簡草行書般的繞線，
間隙格放著粒粒苞芽種子，上頭斬釘截鐵的一個黑三角形觸鈕，
正示意著只要輕按觸碰，另一場生命的縮時影片，將隨機熱烈的綻放開來。

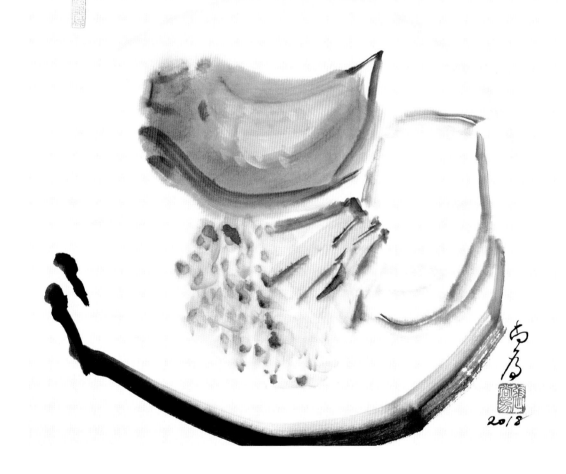

蘿蔔蹲 . 本一家

水彩 2018

白瓷盤簡易墨線由底弧襯，餘則留白意想，上置白、紅蘿蔔橫跨，
白的蒂頭淡黃綠鼠點微綴，其蔬其盤造形拙趣扼要，
反而更貼近非現實的陳擺諧趣。

玫瑰人生

水彩 2018

以青綠打淡底設色，雅緻吐芬芳是作畫的訴求，
葉形枝梗似有似無呈現，花形紅瓣樸雅融底，
灑點白彩醒筆，更顯浪漫典雅，宛若恬適的田園交響曲，
正搭裡的唱合，演繹生命中的燦燦樂章。

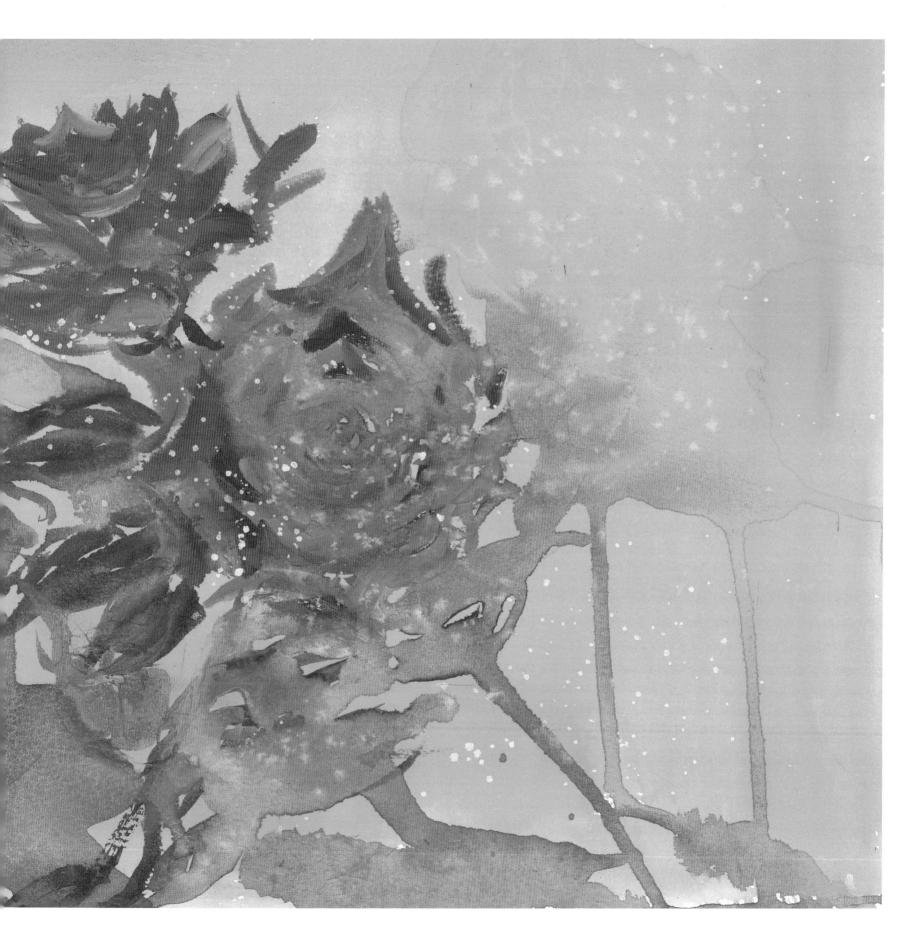

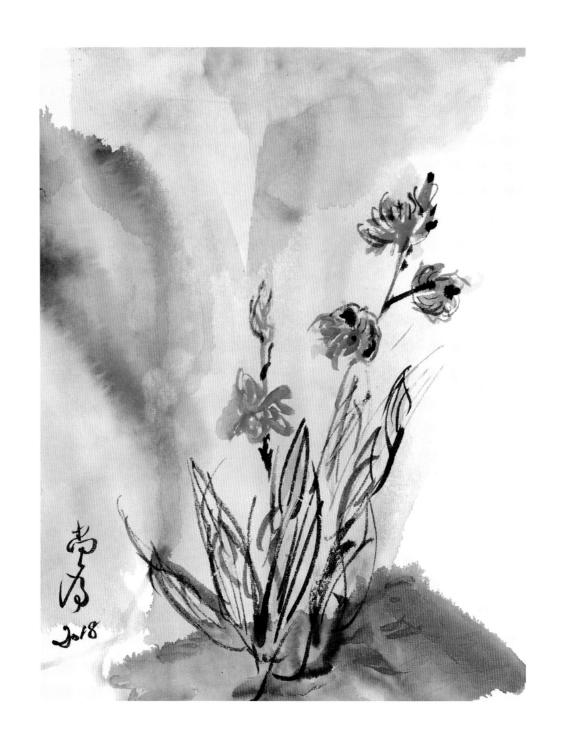

藍的微醺

水彩 2018

一束植栽的斜擺，長葉上苞放著藍瓣花絮，
背景以暈染青紅呼應，底墊紅巾以示尊意醒目，
藍靛青幾乎融成一氣，微醺晃然中，充滿著神秘的暇思浪漫。

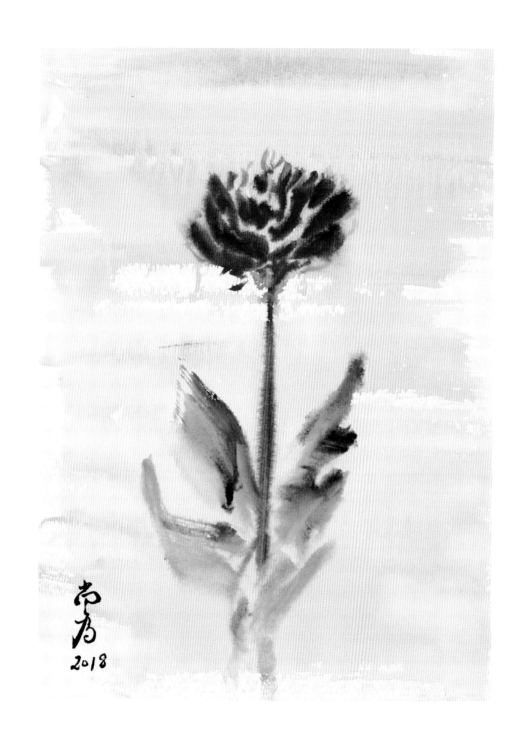

花妍美好

水彩 2018

單株枝花直亭,簡單的紅花葉綠呈現,
花萼直莖挺直抽長,全然焗焗有神,
盎然生機無限,可譬喻慈愛的花義伸延。

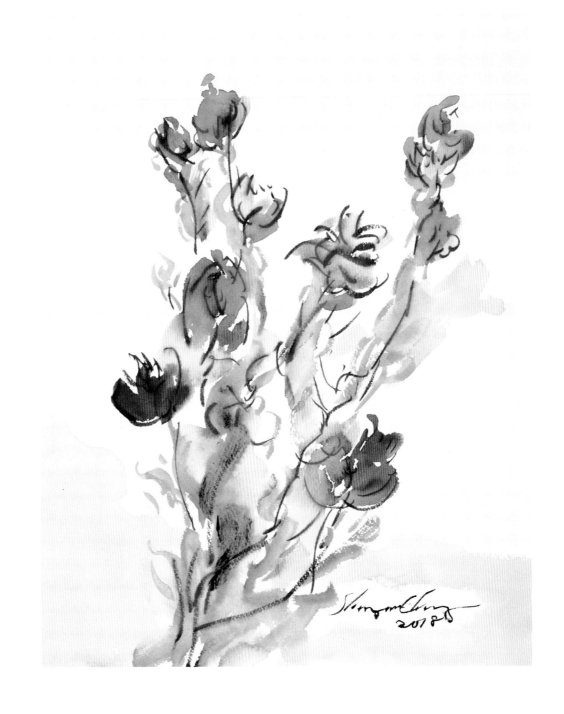

一束鮮花

水彩 2018

很寫意的速寫描繪，幾枝不同色系的花莖枝葉，同時擺在一束裡，
顏色各有表象衷曲，紫的優雅，紅的熱情，橙的快樂，
花裡梗間有千萬語，化作一束只一句，哪是默言中愛的眞諦呼喚。

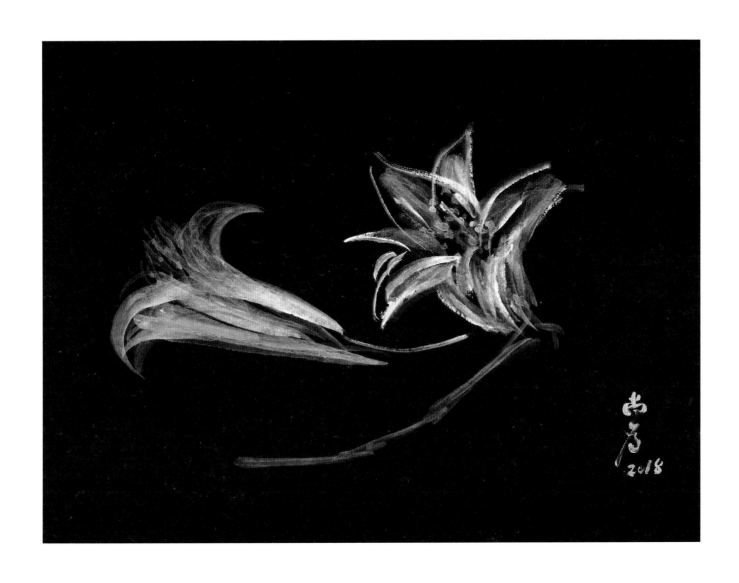

百合

水彩 2018

畫幅橫披，以黑底紙為媒材表現，如膠卷負片般＂圖與地反轉＂，
以鈦白呈現百合的潔淨清爽，兩朵依偎亭立，
在闇黑幽闃中，更突顯生命的堅韌淡定。

Mother

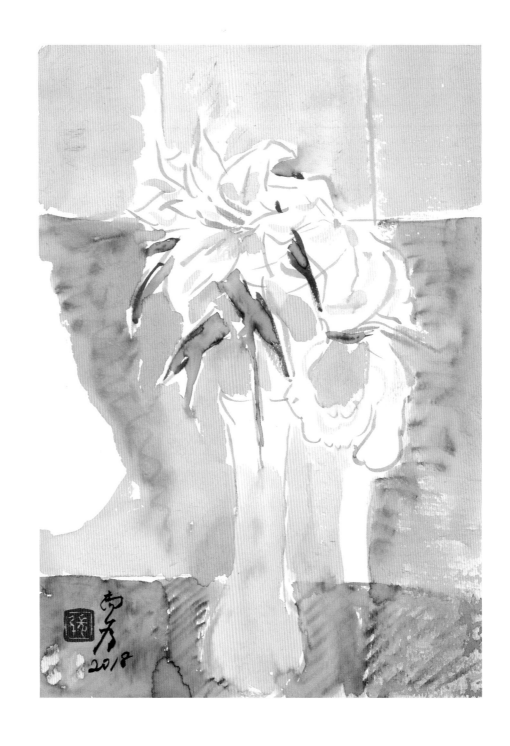

淡雅的百合

水彩 2018

以淡彩速寫式的風格表現，大都以暖色系做基調，
在主題的瓶花上以廓線勾繪，樸雅清幽是訴求，
欣賞中隱約的淡香，似乎正撲鼻而來。

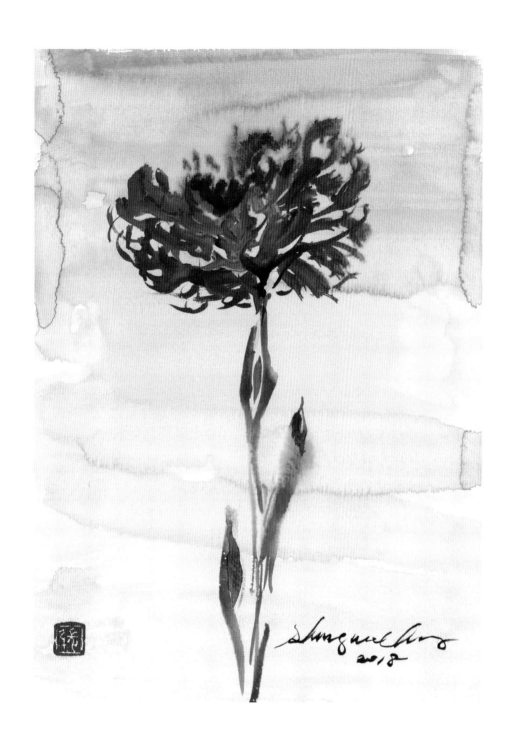

一枝獨秀

水彩　2018

簡易的植株題材，以現實手法精煉呈現，
花形以球狀多苞放射狀描繪，有的精實有的意欲暈染，
下枝花苞筆簡淨美，整體精神抖擻有力，吸晴耐賞。

山上的野百合

水彩 2018

背景一片綠染油油，中景暈染紅意渲流，
可謂春的氣息彌漫著山頭，角隅單株野百合屹立不搖，
示意生命的潔淨純愛，止將綿延不絕。

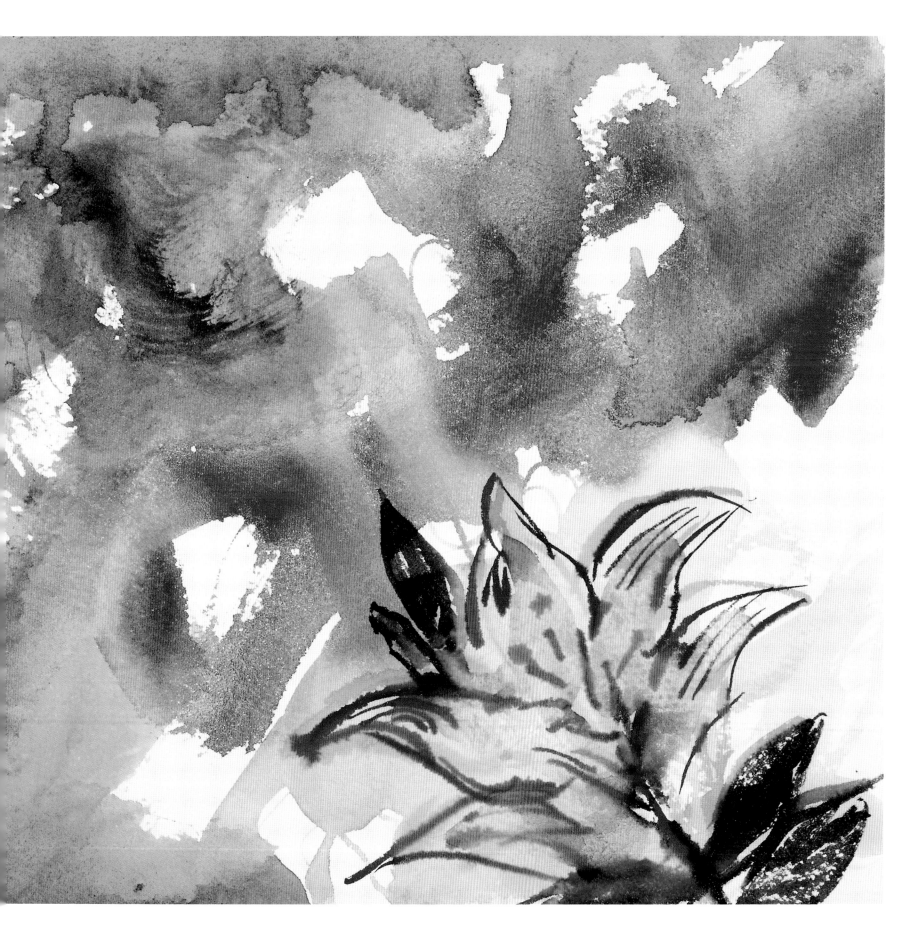

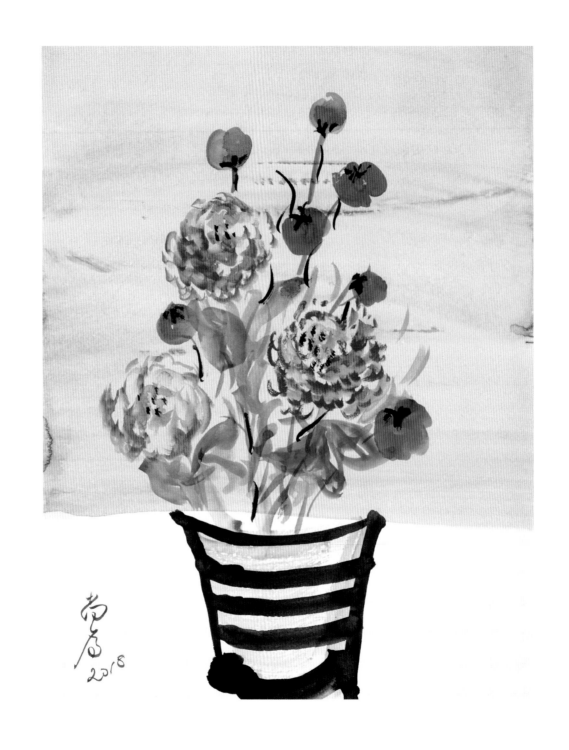

盆花靜物

水彩 2018

生活中的盆栽花容，幾株花綻瓣紅，
夾襯些許瓜茄飾襯，繽紛熱鬧氣氛相互映照，
盆景以墨線素雅框廓，呈現出喜樂普受的美好來。

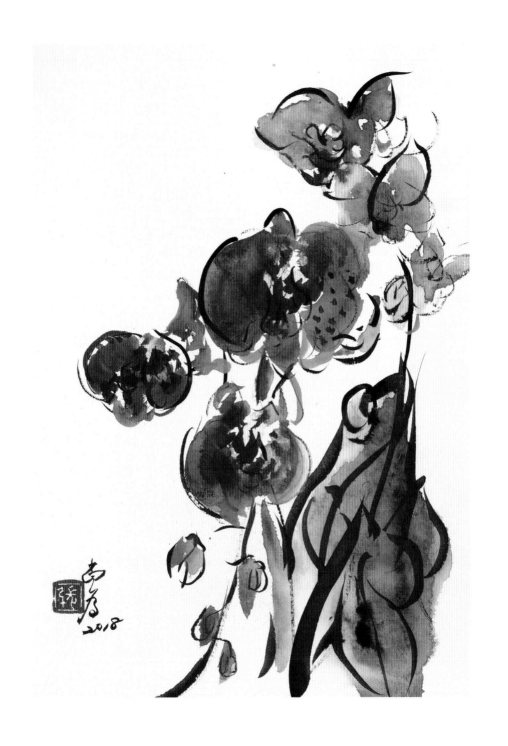

依偎的蝶蘭

水彩 2018

庭院中總會有它的存在，平常的親和，人依偎也慣了，
畫中花蕊疊然大小的有序排列，幾分墨染再加淡色，
少了艷麗多了雅緻，幾株互依相襯，賞之悅目療心。

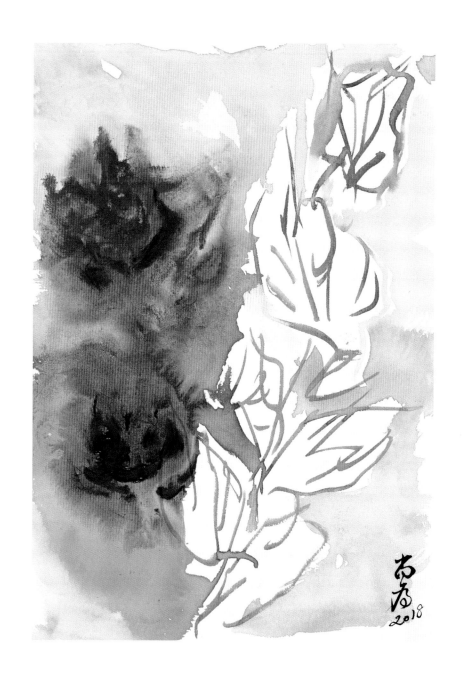

摯愛

小彩 2010

以洋紅染繪的兩朵玫瑰，花間瓣朵中晰外糊，
視覺焦點傾左醒目，餘則背景枝葉虛化，以綠淡染線勾勒寫意旁襯，
徵象花開並蒂，人間情愛的摯愛與美好！

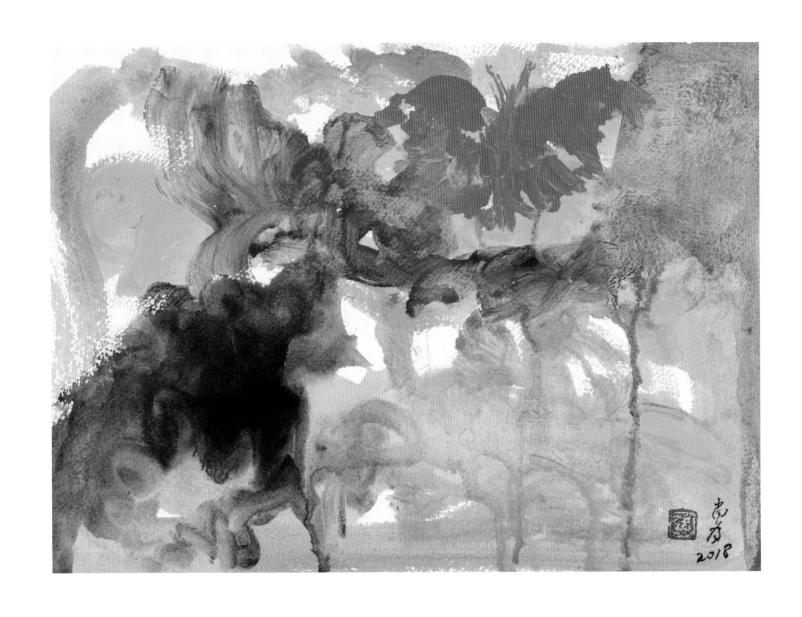

叢綠一粉紅

水彩 2018

瀲灩的田畦池塘，一片黃綠榮生，荷葉亭亭，層疊起伏，
沒有荷花的綴紅，以意象式的粉紅蝶呈現，別具另一番美感情境，
翩翩飛舞中，紅粉荷化身紅粉蝶，豐富活化了荷塘靜謐的語彙。

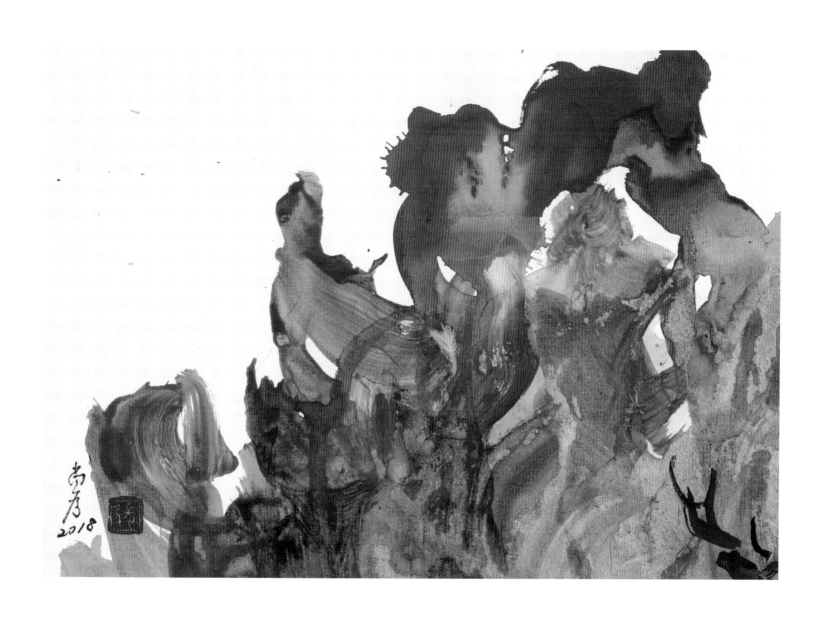

深沉的溫柔

水杉 2018

畫面中可見現實的植栽貌形，但不求輪廓的確鑿形態，以流溶暈散為註解方式，
含義中指著成長的辛艱蛻變，每一寸都是掙榮的過往痕跡，終了苞結綻放，
風拂中曳搖著溫柔，但可是深沉的一步一腳印，引喻自勉！

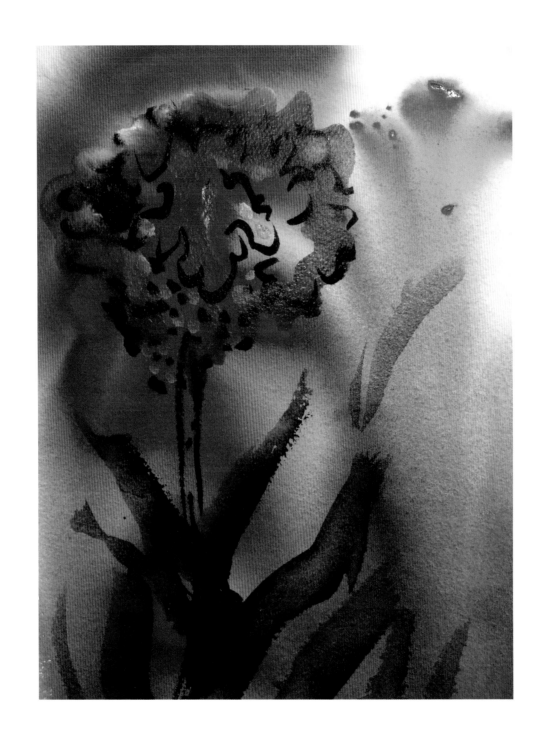

憶康乃馨

水彩　2018

紅底爲半天邊，佐以微青綠袍樣，隱約著墨繪線勾的康乃馨，
佔滿紅底呈浮水印形象呈現，熱情也是深思的色域聯想，
思及深藏心坎的伊人款款。

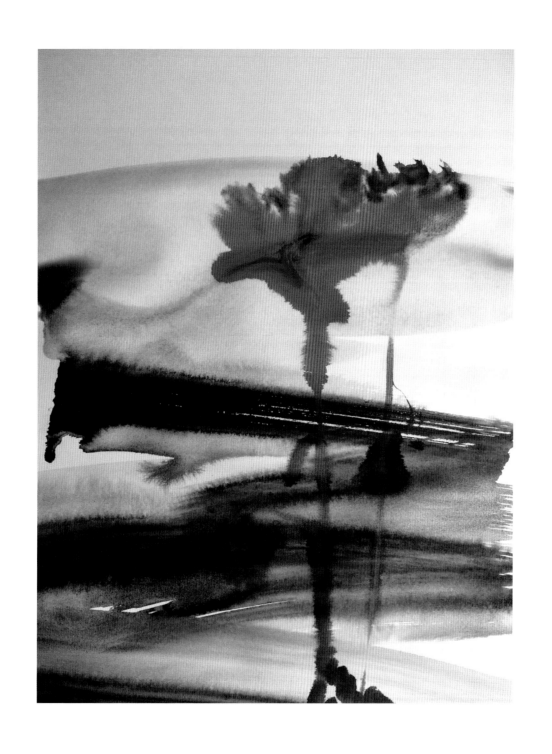

一片丹心

水彩 2018

排刷的俐落橫撇，乾濕分明恰到其分，三兩之字佈局，
底染淡赭灰托顯，忽以朱紅花狀直落滴繪又染流，
看似花莖綻生亭立，也是意象的心境描述，丹心直露無疑。

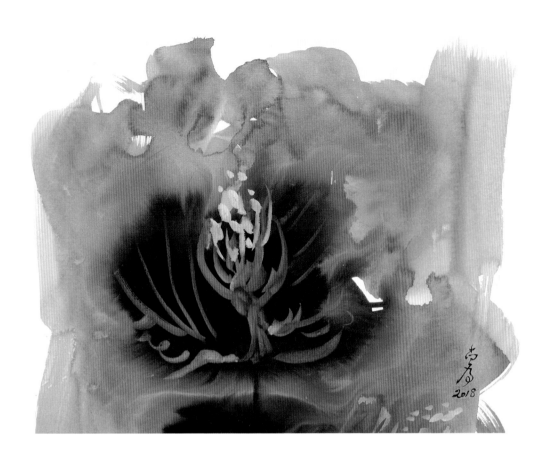

花想容

水彩 2018

中軸以醒目著眼的花蕚為主，黑色的力量佐以淡紅勾線，
中心花蕚黃醒目閃，酷似墨西哥女畫家「歐姬芙」的花念意象，
由中而外不斷的延想，生命力綿延不輟！

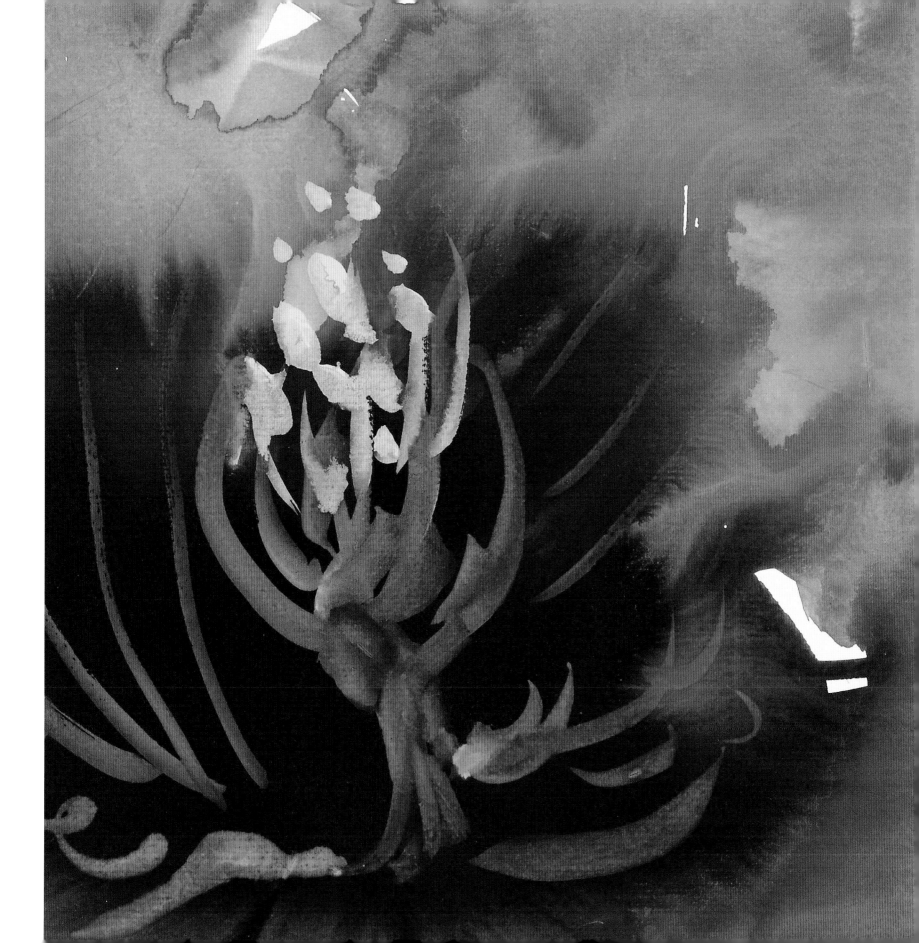

Carol

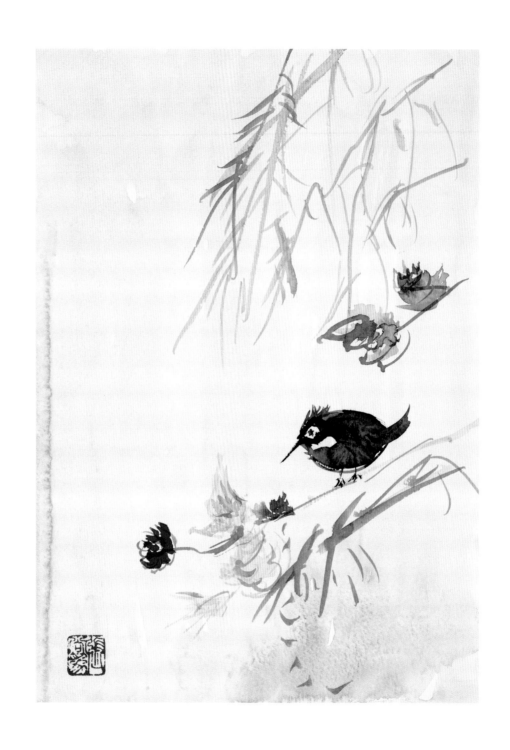

憤怒鳥
水彩 2018

細條枝柳隨風輕曳，幾許墨線淡彩示意場景，
紅花枝頭獨鳥棲，翹首豎髮為哪樁，鳴嗓唱了半日，
不見有朋遠方來，惆悵心事只能孤鳴抒發爾。

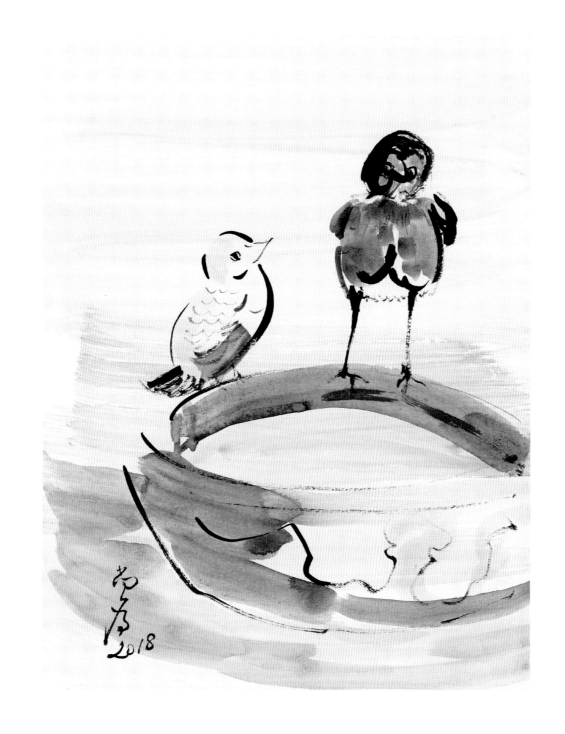

你是真的嗎

水彩 2018

以簡單的勾描直繪，一圓孤水盤上棲鳥兩隻，左邊的頭抬凝視著旁伙，
右邊棲鳥滿臉青藍，瞪著雙溜眼滑轉斜視，疑惑認同總是在形而上貼標籤，
畫面中的詼諧逗趣，隱藏著族類中非我時，同良槽自能奈何！

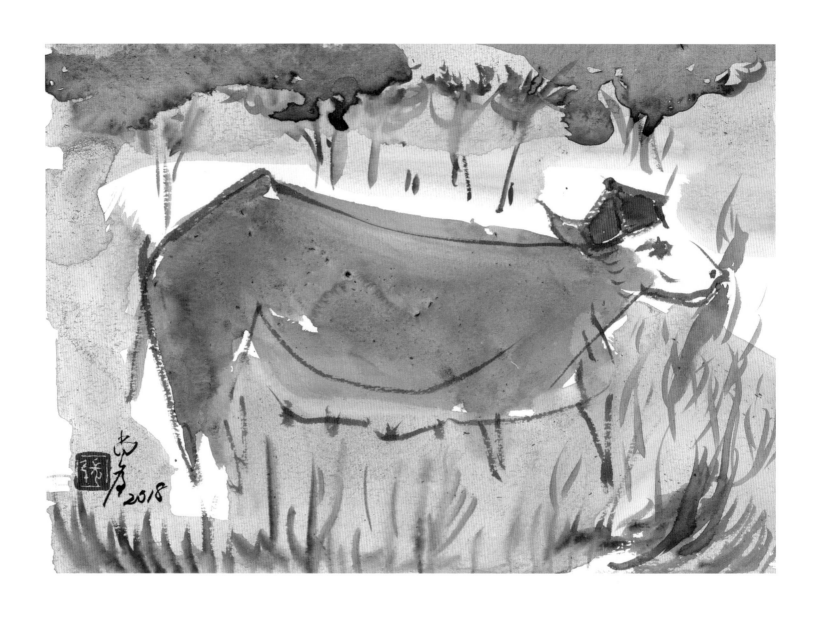

今天我最牛大

水彩 2018

畫面中以側身牛像為主體，灰調滲加微紅，帶著些許泛紅的喜感，
尤其頭上的紅角帽，詼諧中不乏趣味的指引，
故草原上牧草唯我獨享，故我最大。

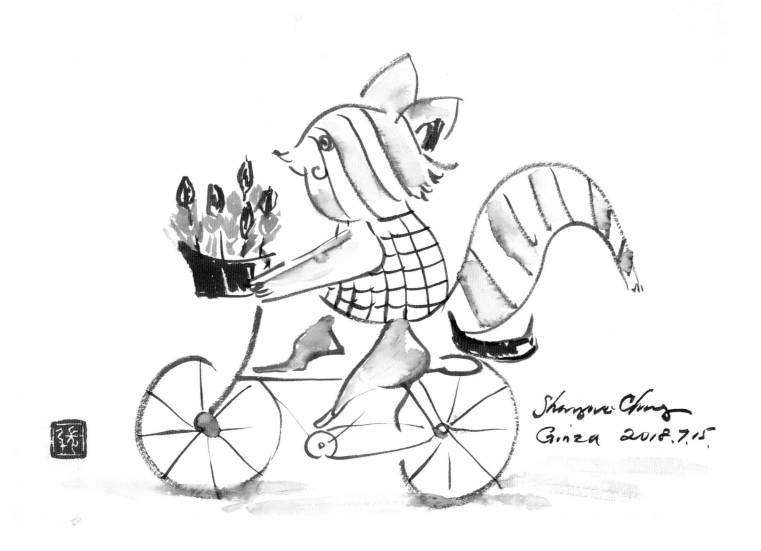

快樂花仙子

水彩 2018

以流行的時尚圖彙，輕鬆運筆勾勒，單騎上艷麗的花藍車掛，
是吸睛的焦點，主角松鼠動漫造型可愛親切，
動感中像是快樂的出巡，愉悅感染力佳。

蝶花蜜語

水彩 2018

畫面算是較現實的表象意境，賦彩也配合畫意繽紛了些，
蝶兒悄然輕點沾蜜，身軀墨筆潔而有力，
紫紅加著青綠的大自然色系，
比擬活絡了人生春漾的美好時光。

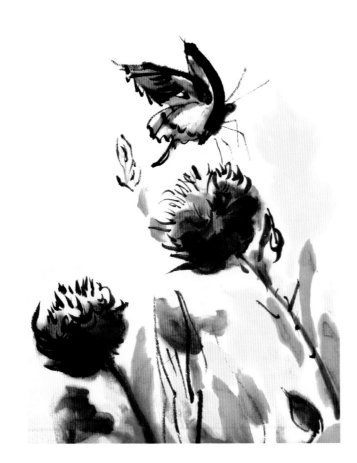

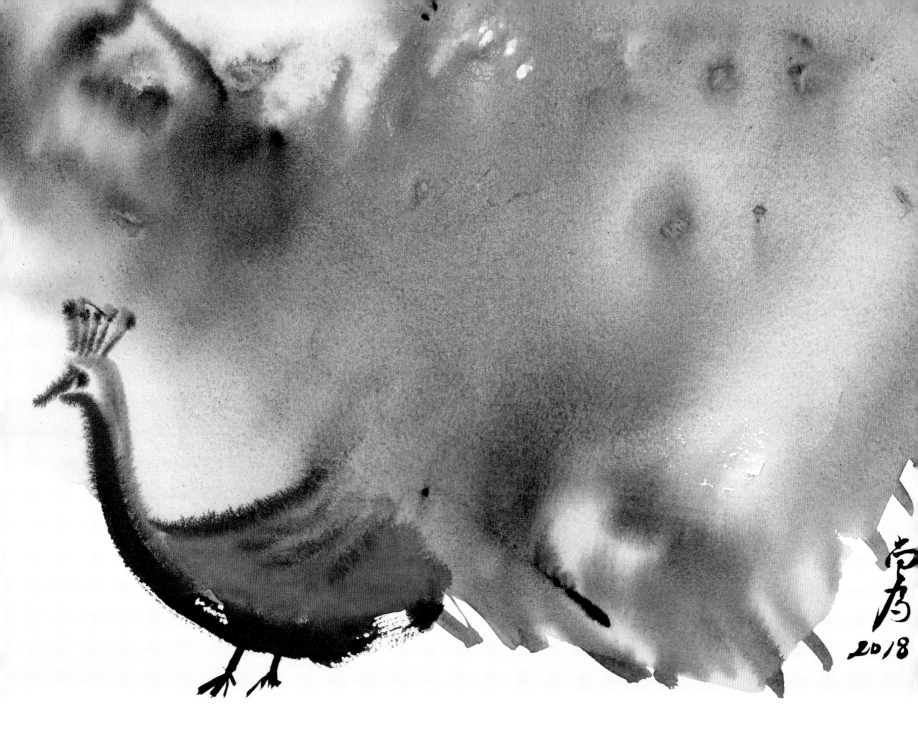

樸素的孔雀

水彩 2018

靜靜的端立孔雀，忽然毛豎撐了身子，
開了尾羽成屏扇，畫中沒像現實表現方法去根羽逐繪，
以俐淨的暈染成一體，藍靛中簡易了繪境，
宛如一隻樸質無華的禽鳥，讓生命中更加有實有料的活著。

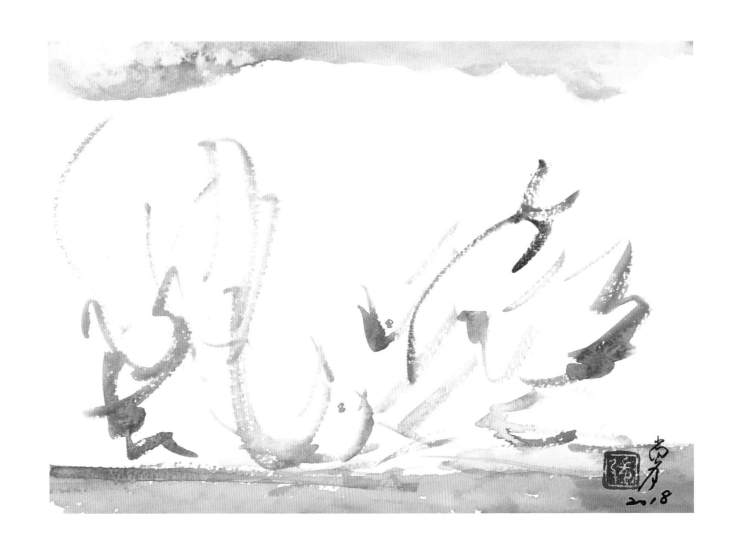

奈我何

水彩 2018

曾吟初唐—駱賓王 " 詠鵝詩 " 「鵝鵝鵝，曲項向天歌，白毛浮綠水，紅掌撥清波」，
畫面中淡青的暢筆俐淨，在地上噗哧笑成一團，少見的一般鵝泳水波圖，
也許是另一番求偶的頸戲過程，殊不知愛書藝的人必會想到王羲之，其最愛的寵物即是鵝，
鵝的舉頸頻動即是其靈感的來源，後來的杜甫在 " 舟前小鵝兒 "，河畔小舟幾分醉意，
描述著鵝的聰穎機敏，狐狸伺機倫獵，無奈鵝下水不上岸 ... 能奈我何！畫中自有況味，
熟練自然的筆韻線條，生動蘊含著藉鵝抒情，悠悠天地間生息不輟。

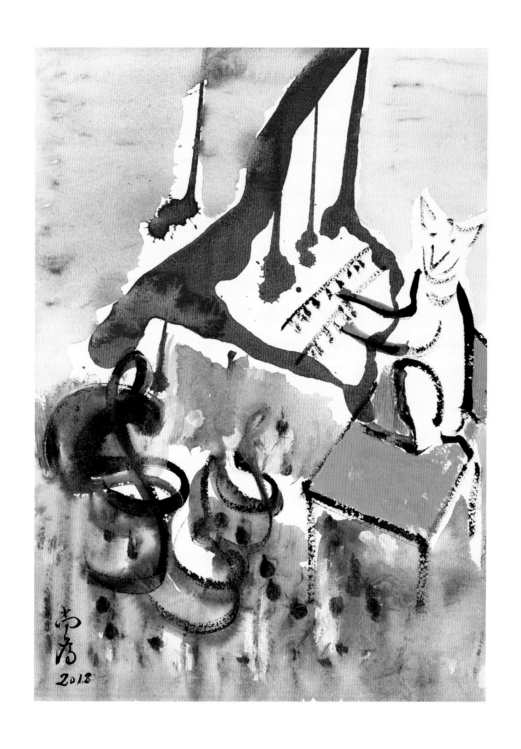

響宴印記

水彩 2018

場景中紅鋼琴耀眼的擺著，一隻白狐犬端坐粉紅椅，
正蓄勢彈奏曲目，淡藍調的底色中，左下幾個高音譜和低音譜記號，
搭著意象呈現曲目正進行著，一個響宴的音樂，
隨著音符的印記，色彩和音譜，聯想著曲調似是輕快的奏鳴曲。

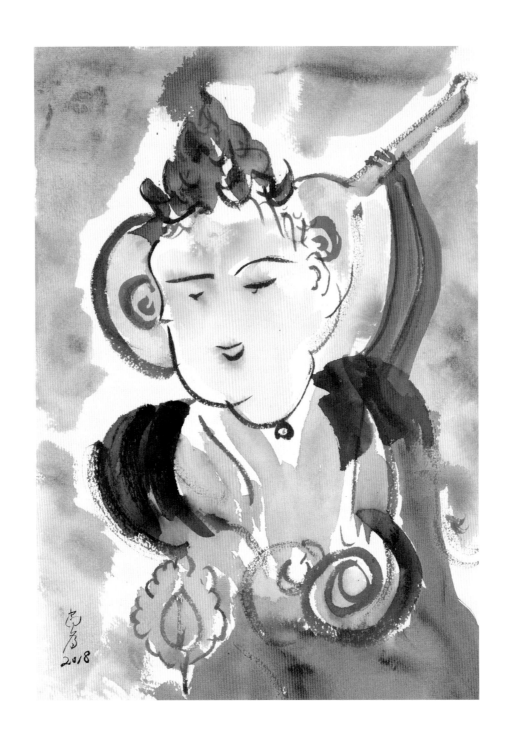

起舞

水彩 2018

絲路敦煌莫高窟壁，諸神佛龕的意象聯想，佛面筆勾勒寫意，
慈顏眉笑，雖是上半身，服飾巾帶雅淡綠紅妝境，
彷彿蹬腳飛天，悠然塵俗天上。

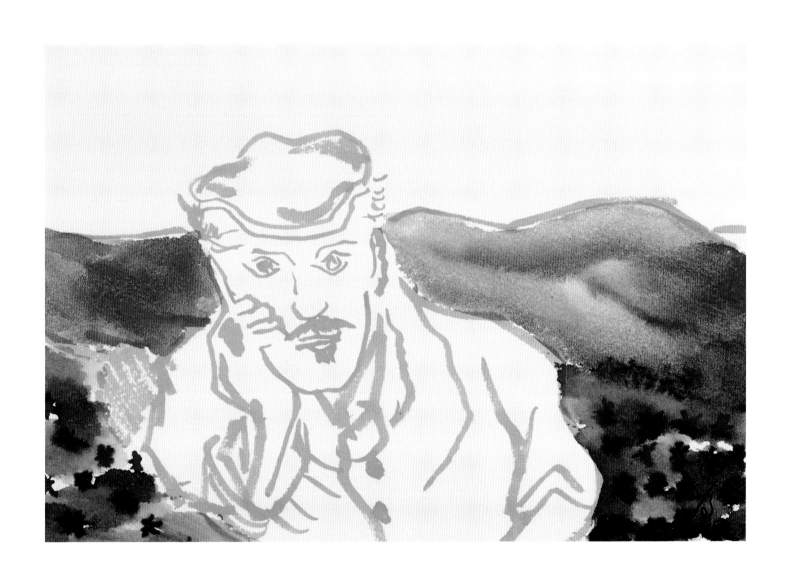

肖像意念

水彩 2018

以一幅梵谷爲醫師朋友的肖像畫作源起，純粹用黃線勾勒摹寫，
畫中人物是梵谷後期創作的醫生朋友，一個欣賞又時而鼓舞的諮商師，
懂得其畫也懂得其心，念及思及，以畫意表達對梵谷的一生崇敬。

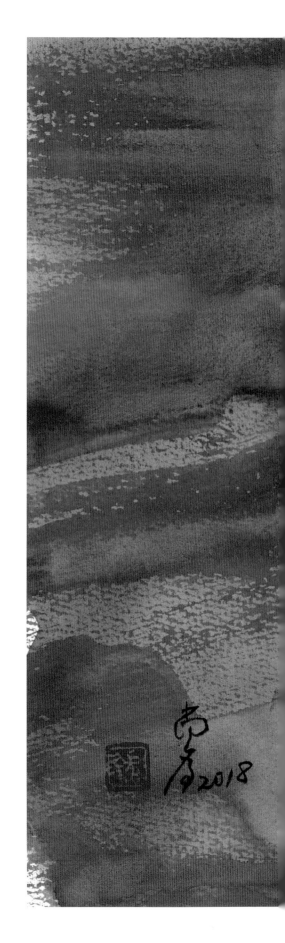

貓臉的歲月

水彩 2018

一副白晰的貓臉，嬌嗔喵嗚不輟，在赭色紅綠夾以墨染間，
背景沉雅耐味，也暗陳著情緒的五味發抒，
討好主人抑或是遷就生存空間，
牽絆著歲月的縈繞，揮之不去的陪臉。

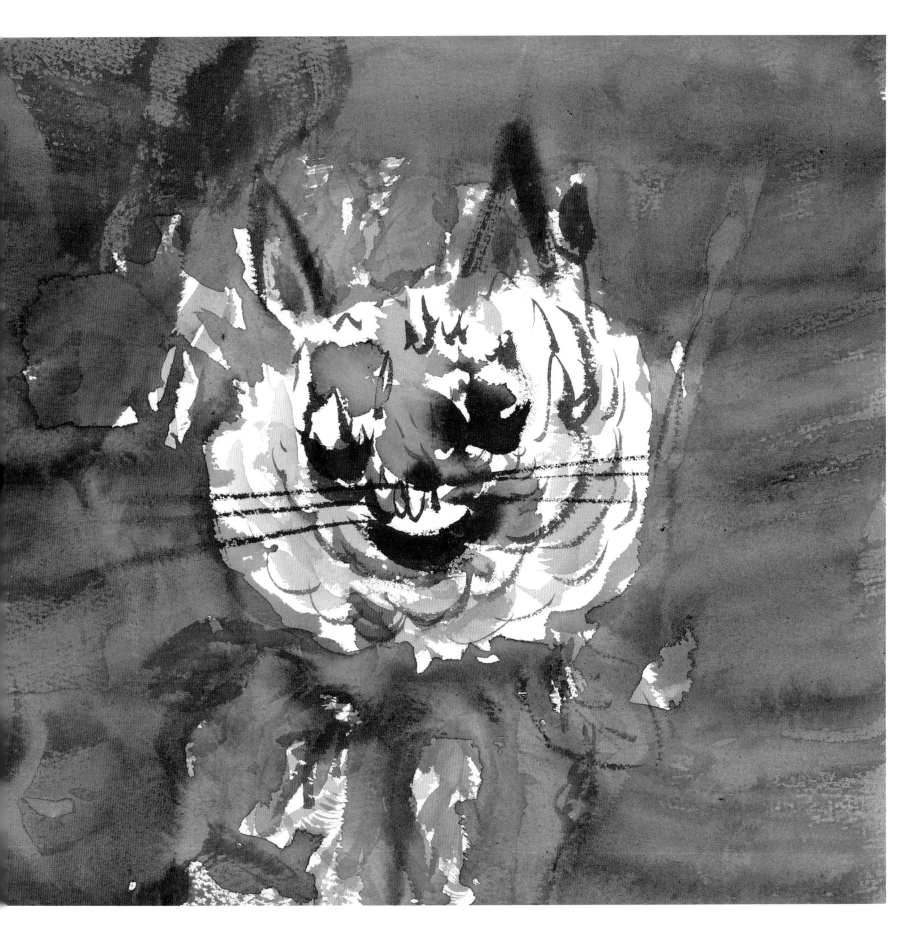

Mary Kay

瓶花變奏曲

水彩 2018

畫中瓶花似是圓滾蠕動的擬人事物，
瓶口的綠葉鬆蓬似髮，幾根流染的色痕，
恰似肢體的動感桌腳，整個晃動中，
像首活了起來的變奏曲。

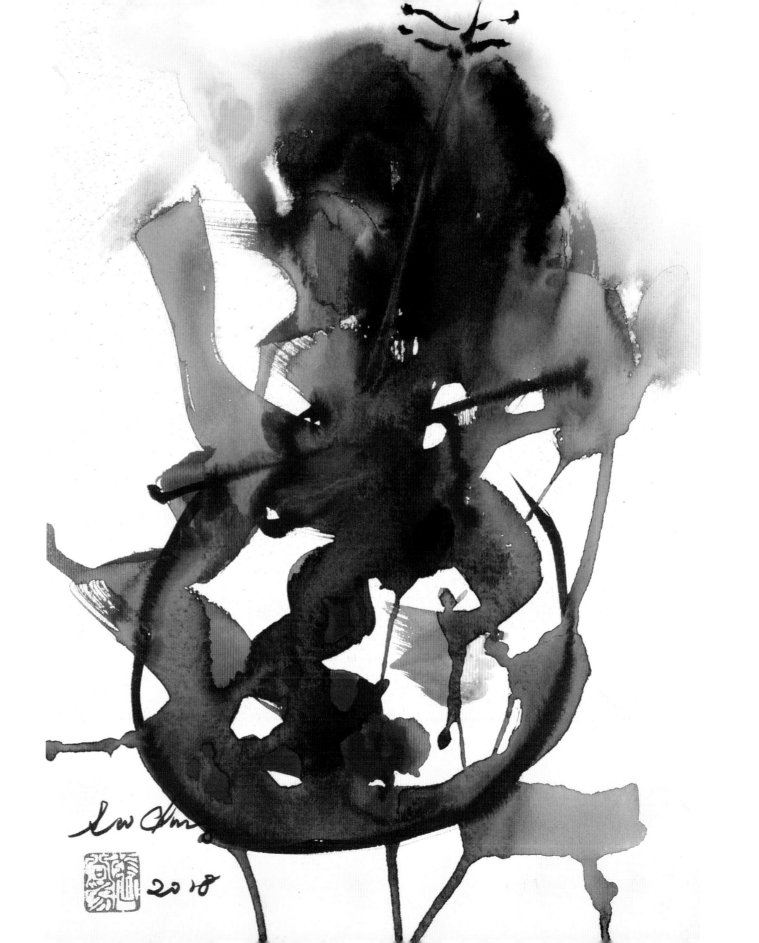

2018

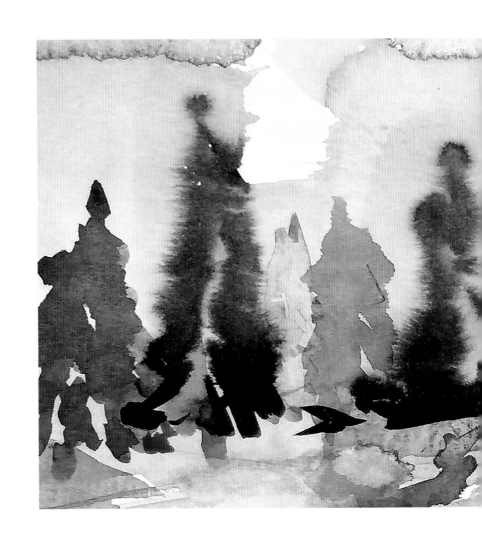

森林告白

水彩 2018

橫條幅的佈局構成，以高矮遠近不一的針葉林爲主軸，
施以不同綠藍赭黑色，正訴說著森林群樹也有不同個性，
也許在同一季節外觀是相仿，但樹若人般也會有心情寫照，
繪意超越現實，多元巧妙蘊藏其中。

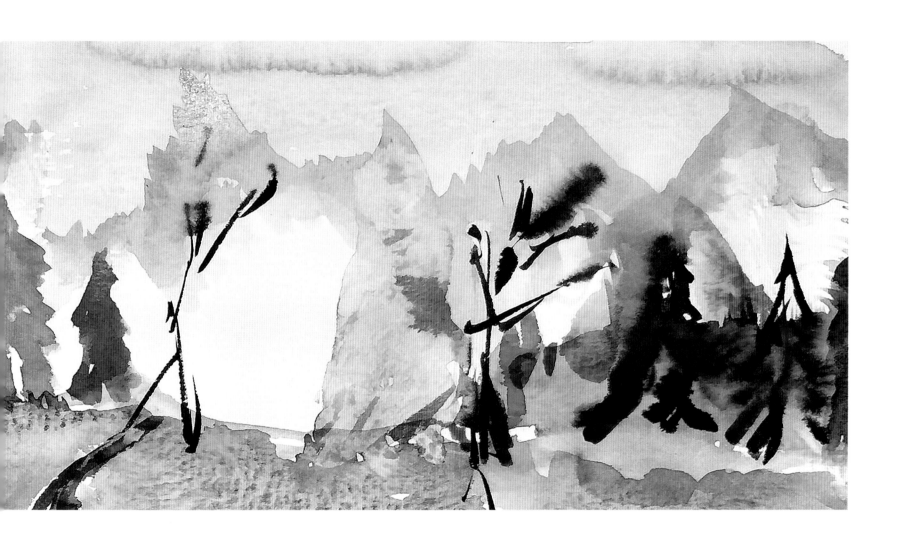

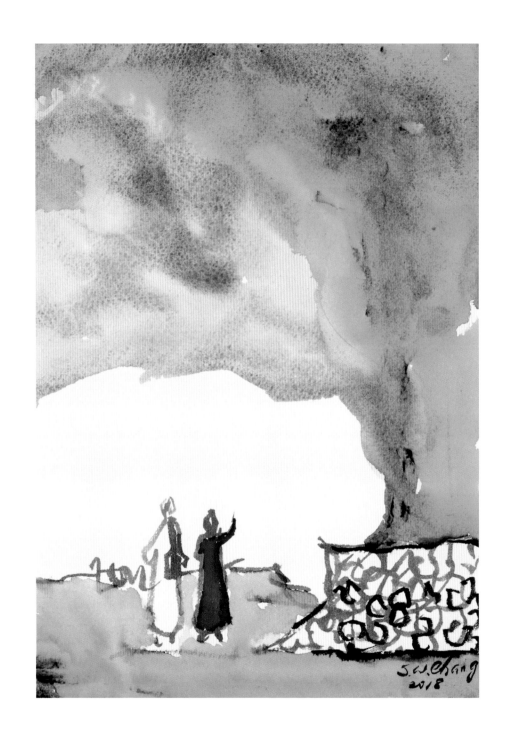

我和你

水彩 2018

右角一隅墨描的石牆，象徵著曾經是過往的回憶，
青綠意含冷調是冬季，兩人紅白衣袍蹣行，白袍負笈似有遠行，
紅袍慈愛叮嚀遠指，雙行背影娓娓道出，別離前的不捨依偎。

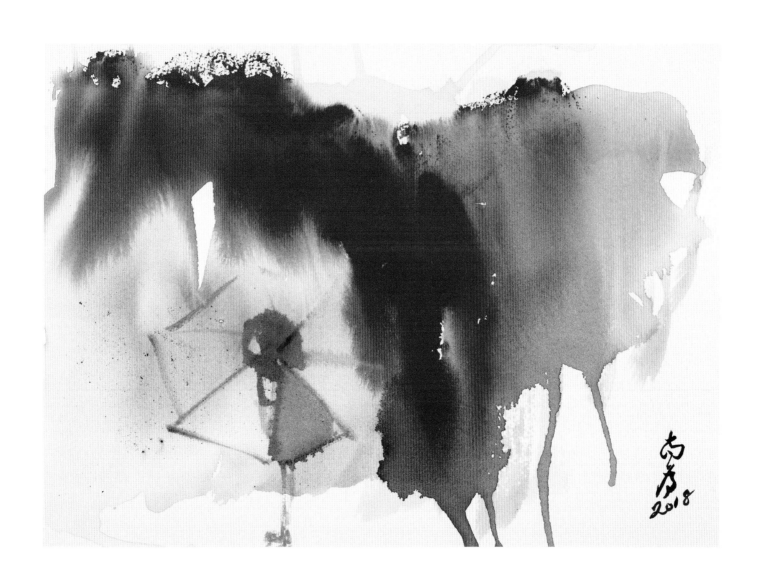

自己走路回家

水彩 2018

輕柔飄忽的場景，一抹紅意潑灑流盪，左下一孤單身瘦女孩，
頂著風雨滂沱下撐傘，一路堅強屹立著，走向回家的路，
紅色流瀑是隱示斜風大雨，不輟的打在紅瓦屋厝，雨瓦連成一體的意象，
獨撐傘步履回家，是暗喻年幼自我惕勵獨立的韌性，造化也能成就人。

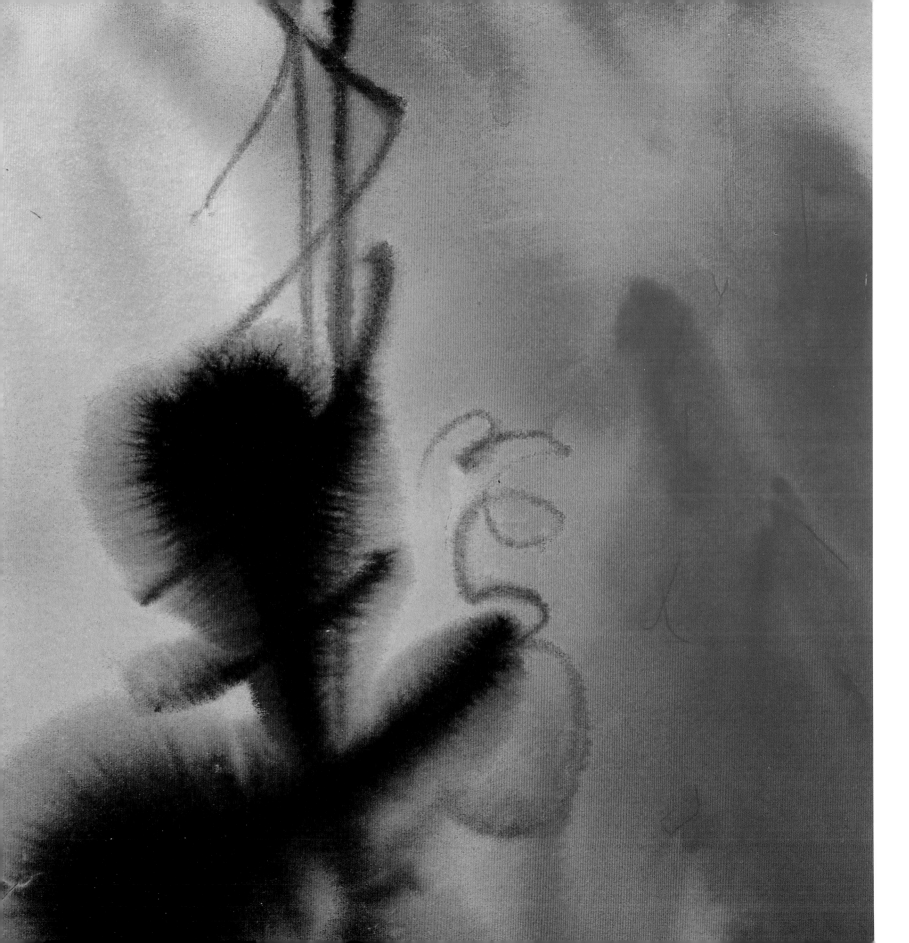

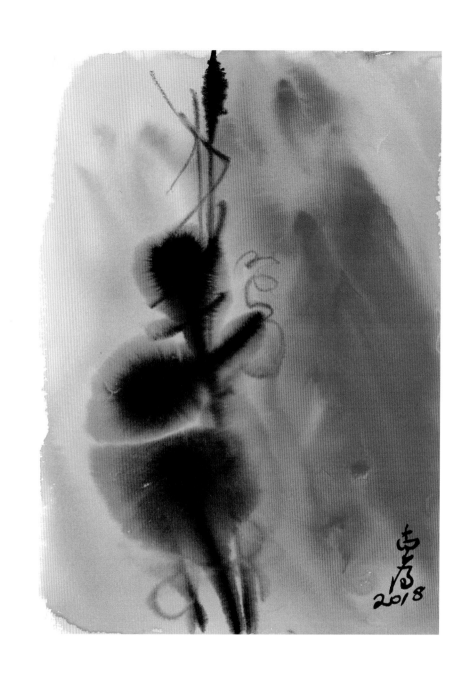

撫弦弄琴

水彩 2018

隱約的可見紅暈染的人形，手撫弄著墨黑的大提琴，
琴形曲弧有致，又似猿猴外觀曲躬攀藤，
紅黑間交會互依，形勢和鳴，悠揚樂聲中娓娓奏傳。

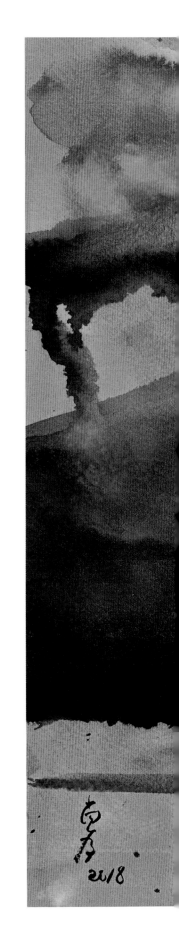

紅顏大地

水彩 2018

一個靜謐的村落，一座褐黑間錯的大山，旁左疏黃直落，
延至大地微綠菜圃，單純中存在著不易的生命故事，周而複始乃天綱常命，
紅了底的天地意象，隱示著屋厝小村有不可輕忽的價值與韌性。

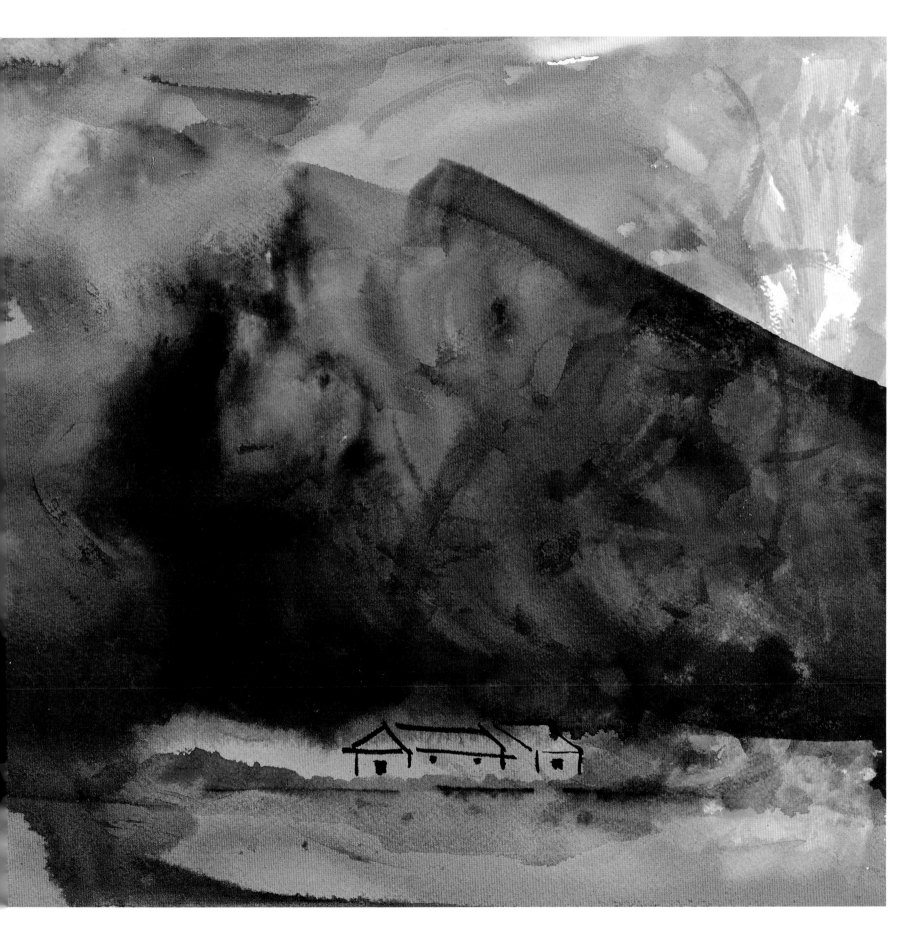

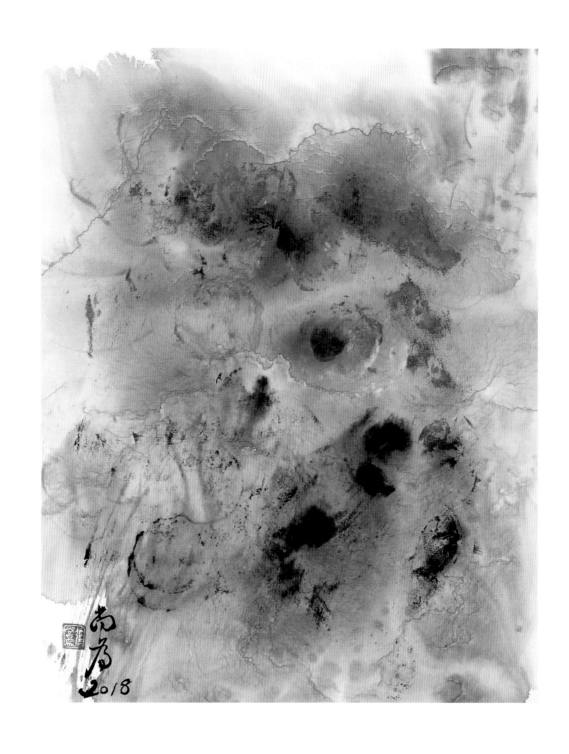

群青的告白

水彩 2010

全幅以群青藍渲染區塊，冷調的意境填滿思緒，似是孔雀屏開後的糊景，
仔細端視內左下，隱約有一禽首翹楚，不明彰顯的隱沒其中，
浪漫幽靜的奏曲瀰漫全章，全然一體的傾訴告白。

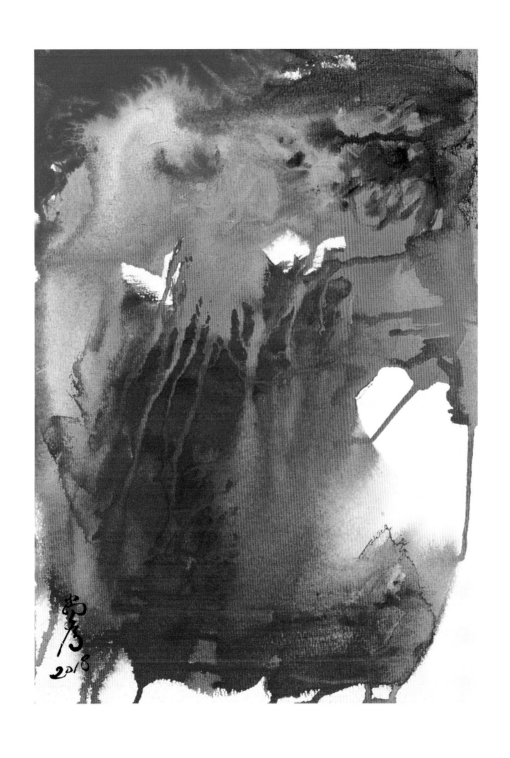

一怒紅顏

水彩　2018

藍靛的理智著於邊際流竄，洋紅揮灑成片潑流四射，
像是 " 卡門 " 組曲般，奔放著愛恨分明的情緒，右斜側的虛白支幹，
隱示著本可挽回的斡旋，終了傾覆崩潰，紅顏一怒蒼生泣。

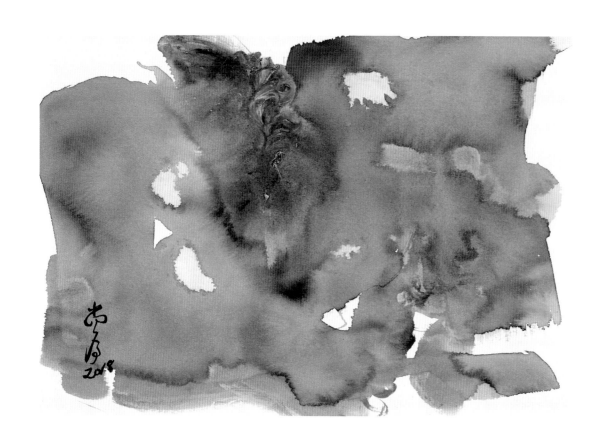

綠色植物

水彩 2018

大地如荒漠般唯一綠植矗立，宛如綠洲中的寶石珍奇，
生命的價值，天意的向背，全看如何經營灌溉，
意含著靈性生機，久久長長如何延續。

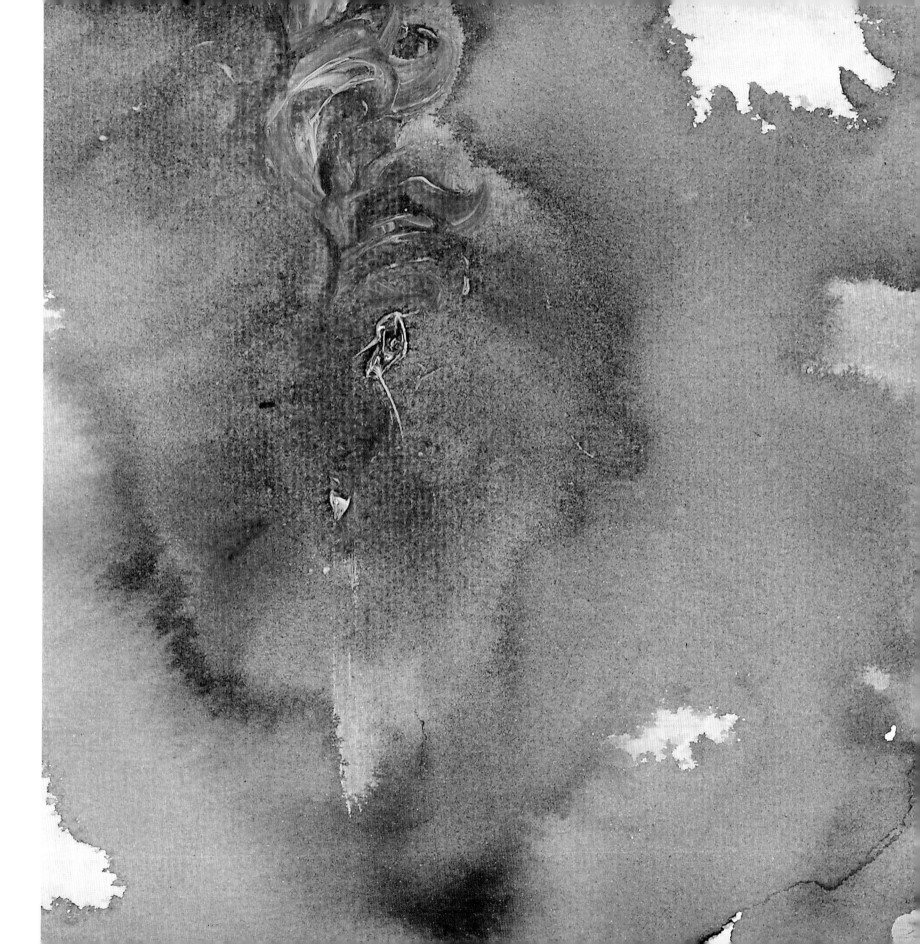

Jessie

人生停格

水彩 2018

以闇黑紙材爲舖底，筆刷醮鈦白按壓捺畫，
多寡或大小面積量思排列疊置，中滲調黃橙赭色示意變化，
捺壓重疊的漸層比例美中，像似蒙太奇影片膠卷，
播放著生命中的每一個格放插曲，有酸甜辛辣苦澀...
好比人生歷練中的行進停格，念及思及檢驗著成長的斤兩。

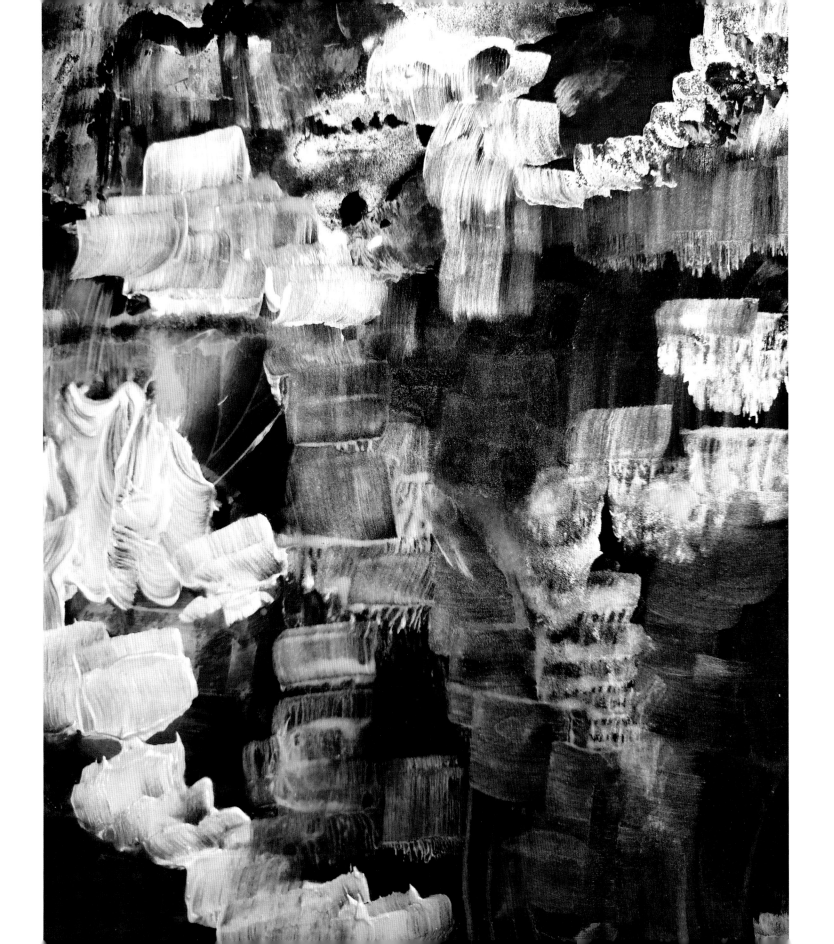

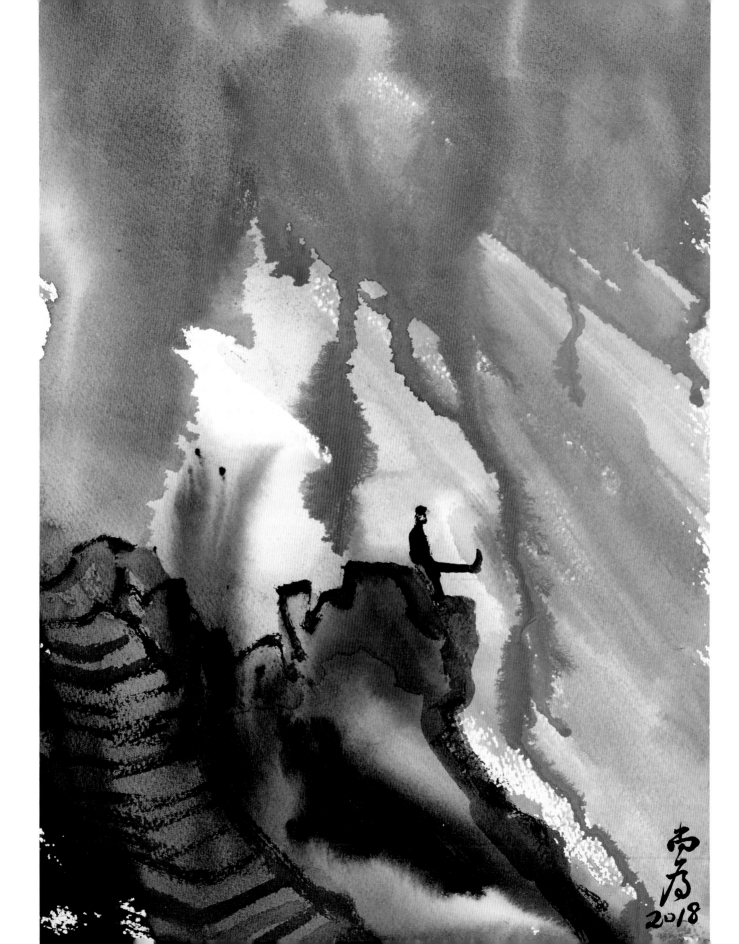

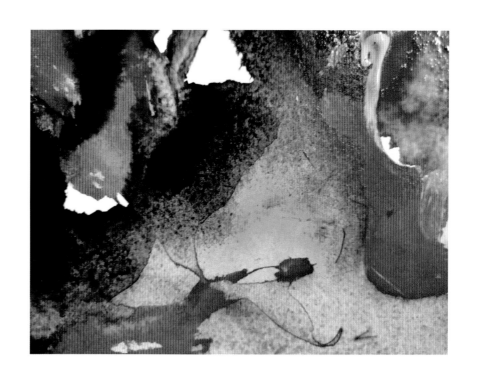

靈光乍現

水彩　2018

微淡灰的墨韻為底蘊，舖以墨濃、紅染、黃滲間錯，
可謂全意象深思盤慮，終了黃金比例焦點，
乍現石綠泛光，中綴顯紅橙花蕊似，
隱喻著靈光創意忽地開竅，喜悅無限深邃延伸。

天地悠悠
任我行

水彩　2018

置於大自然中的意象表徵，天際風徐雲飄，以藍淡排染，
上敷紅染潑流，下嶽赭色土坡田梯，墨染藍深示意峻嶺巔石，
一個人獨坐盡看雲湧風起，山嵐飄送，
心是多曠神是多怡，不覺中翹足蹬腳，給了一記難忘的註腳！

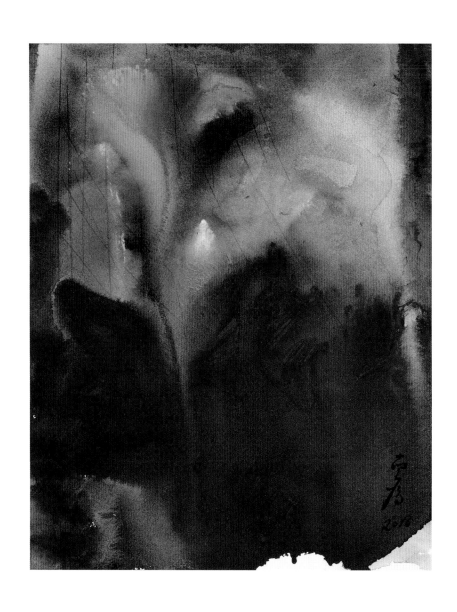

花開並蒂

水彩 2018

呈現一個逼近的花容架構，色彩上以暗調的紅花瓣圍繞，
花蕊突顯以石綠鼎立，夾以灰墨渲襯，因近貼故不易辨識，
反成意象非現實美境，氛圍稍闇沉，但反而更具穩沉大器的抽象美。

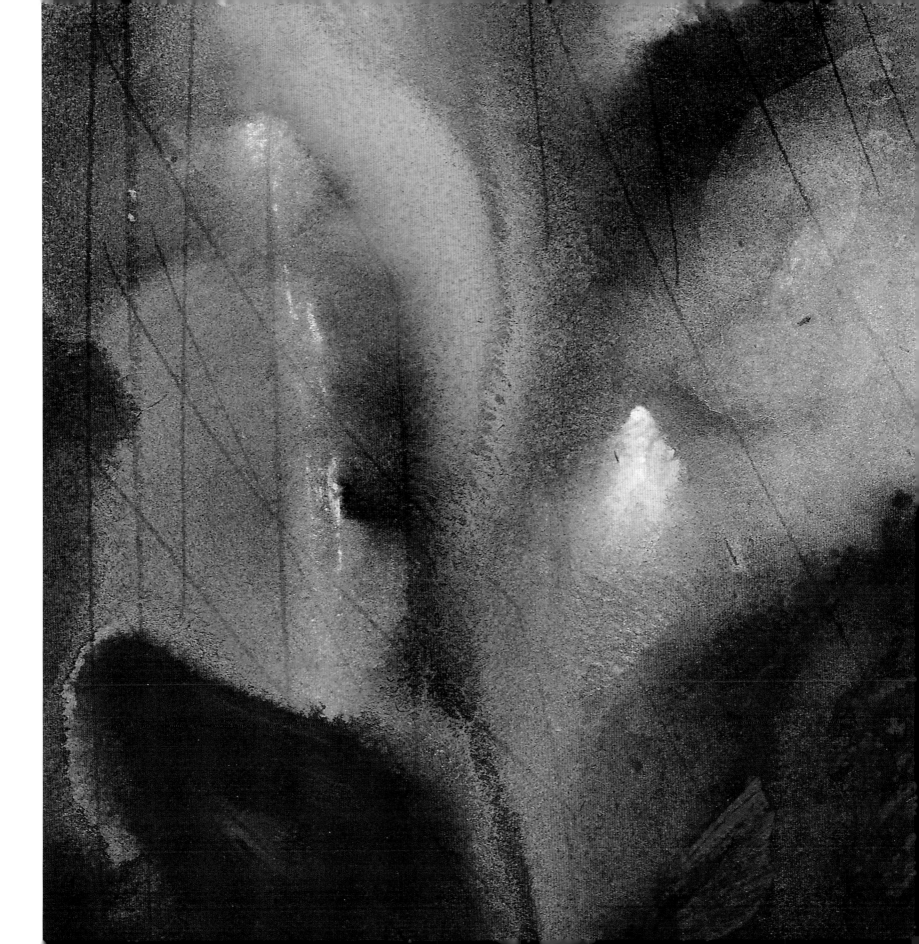

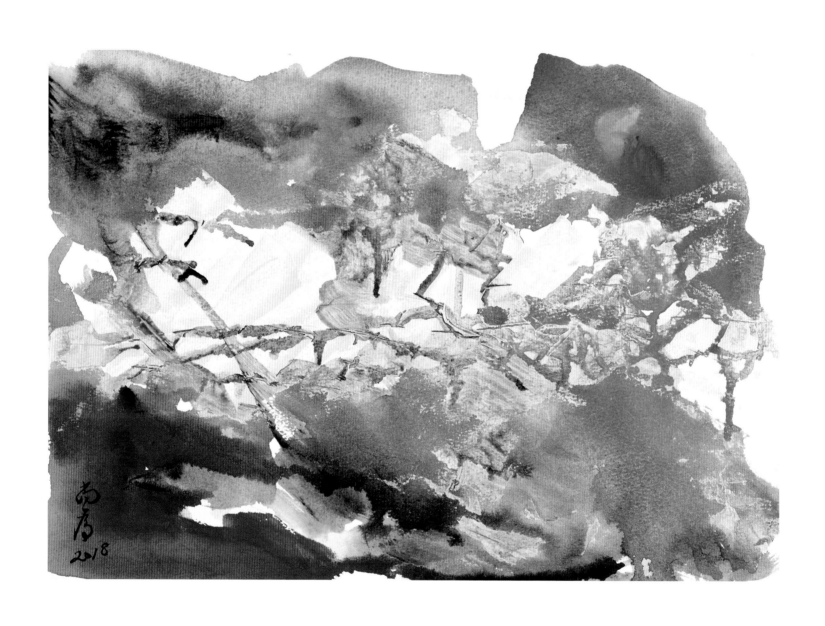

空山五蘊

水彩 2018

以紅綠藍黑白交互疊陳，色塊間流動漬痕浸染，
宇內宙間似的五行醖醞，意象的表徵可空間中揮灑，
黑的縮影，白的大隙，隱藏著隨即的爆發力，天上人間同感抒發。

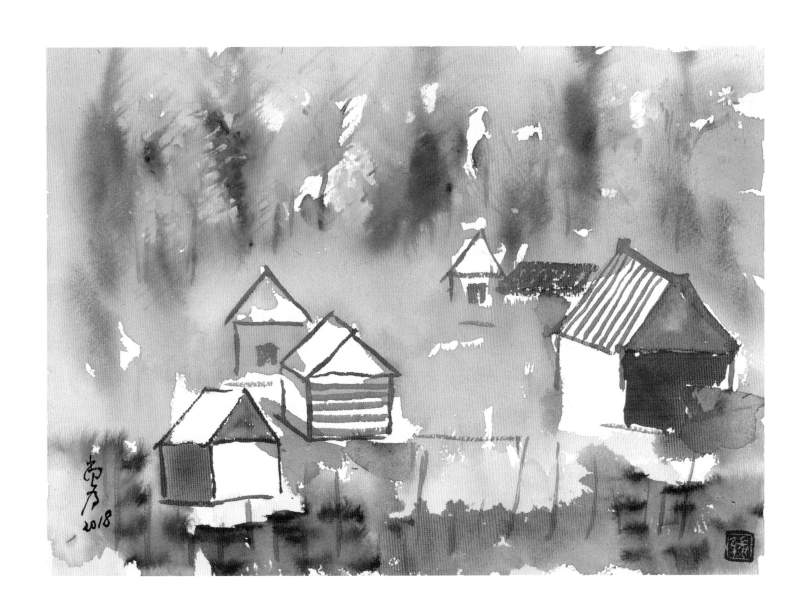

風景名勝

水彩 2018

整幅結構以平穩的現實具體呈現，綠意盎然的林叢樹間，
間錯幾棟渡假木屋，賞心愜意引人入勝，紅綠互搭偶意留白，
輕快活潑的筆意，確實迷人嚮往入之。

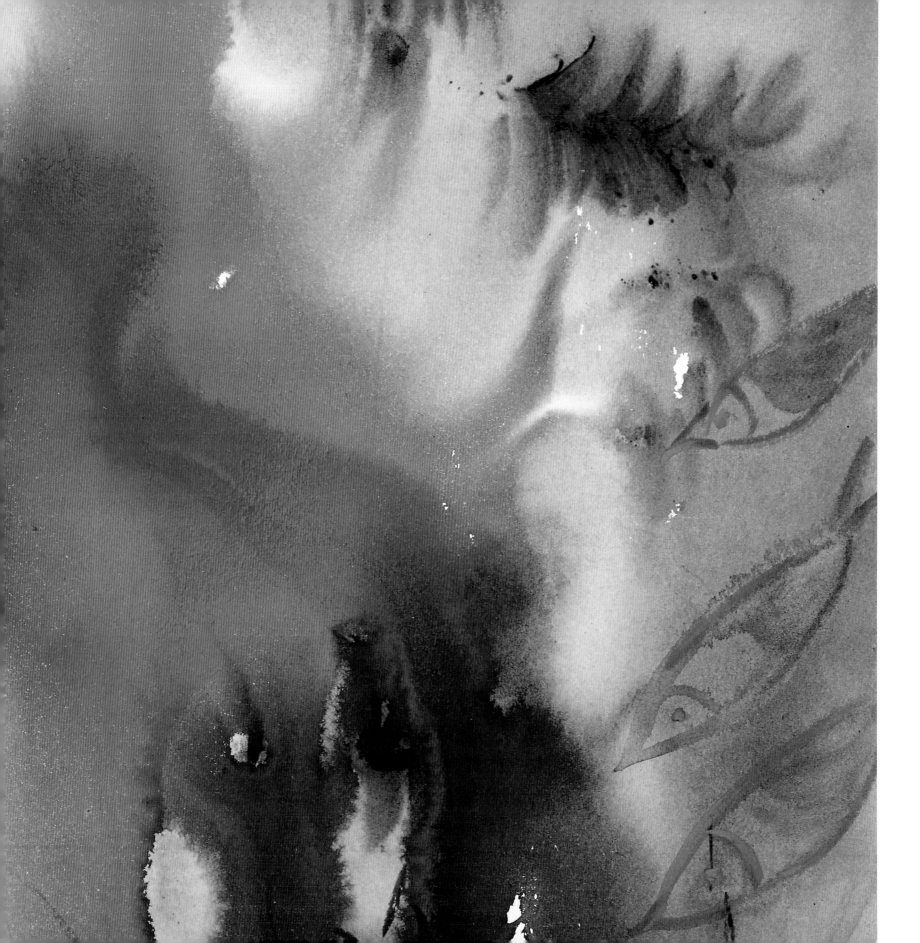

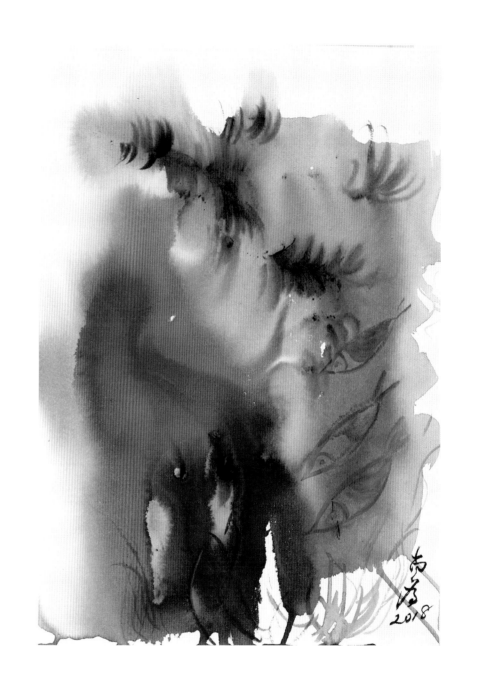

貓和魚

水彩 2018

左形微現大黃貓背影，面對的是藍底流水汨汨，幾條魚平置靜滯，
右下和內聊繪水草些許，意象的潛意思觀，
總比現實的情境更有空間和時間，貓啖魚鮮有沒成事實不是重點，
是恣意的欲望欲求才是潛在的根本。

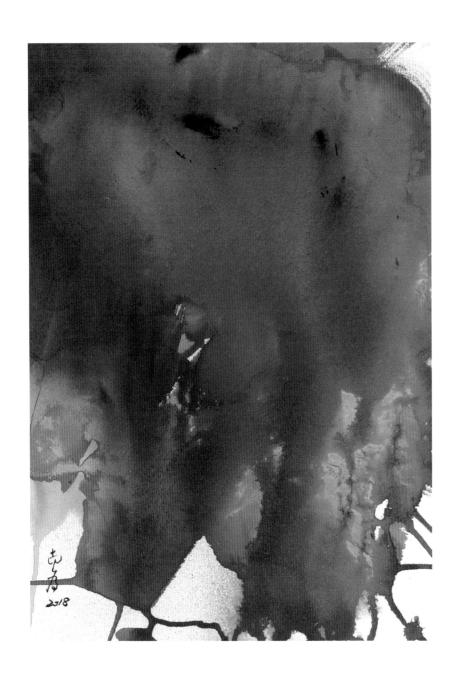

攬勝山境

水彩 2018

大面積的潑墨色染，以綠紅融墨流動，綠的山巔巍峩峻峭，
紅的大地滋養土肥，墨灰的夾變，更顯山的沈穩莊重，
欲意下擺的自然流動線框，恰似田畦梯田陳列，
一幅潑墨的意象，成了攬勝不絕的雄偉山境。

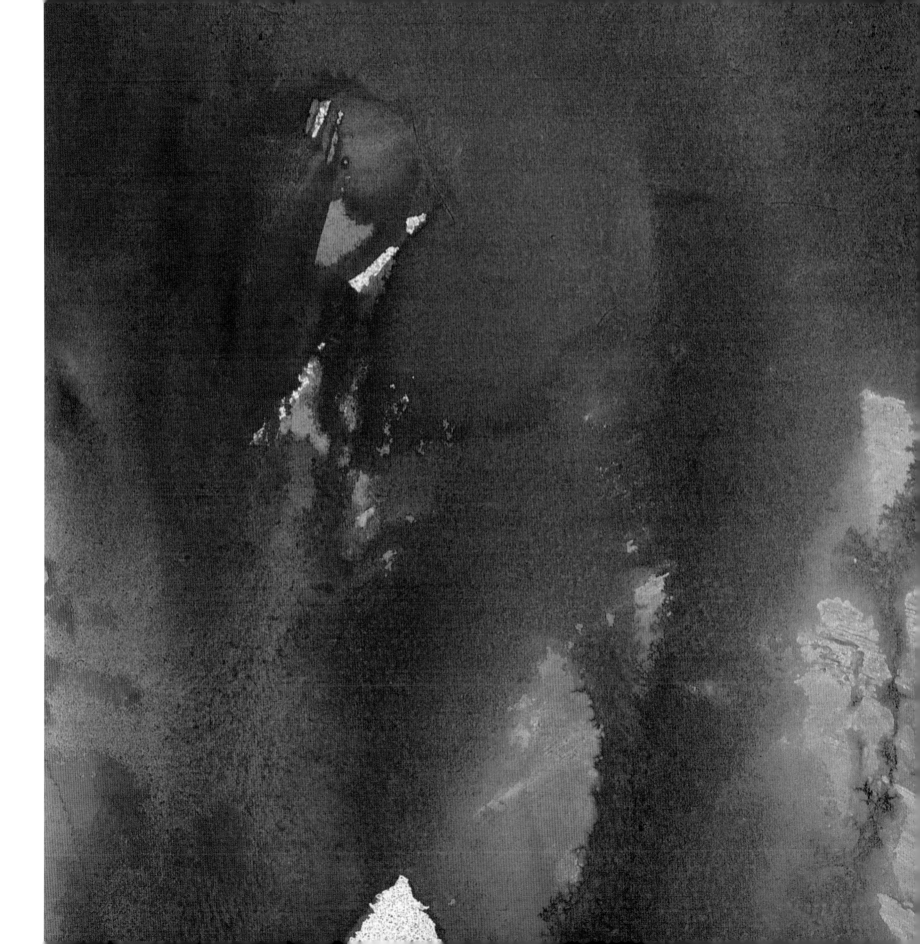

Marilee

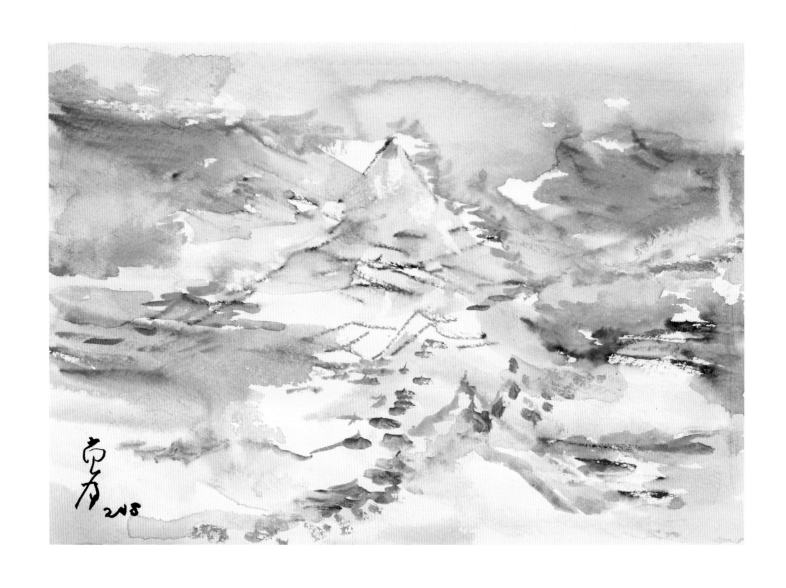

雲淡風輕

水彩　2018

一片山水大地，江山如此美好，淡淡的褐黃似土丘田梯，
淡淡的藍靛似潺潺溪河，淡淡的洋紅似拂曉微光，
遠眺端視生活的大地，這等美好，豈能不動心。

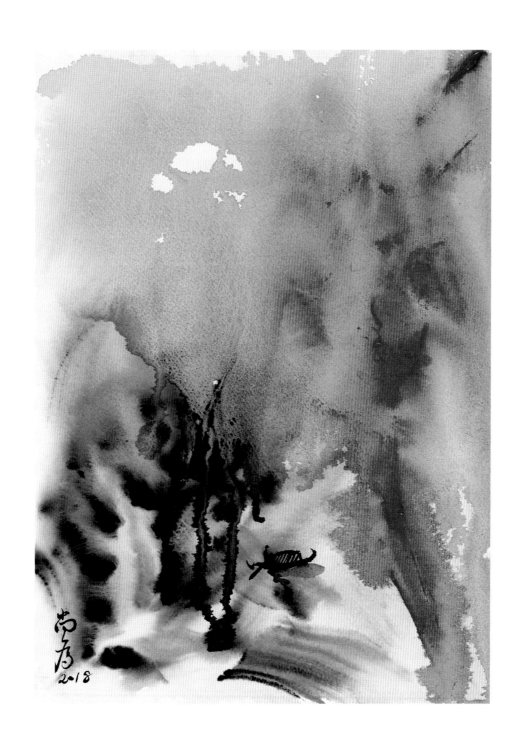

江楓漁火

水彩 2018

畫面中以色域分佈，帶來詩意的感覺，唯一形象明確的漁舟，
週遭全然是非現實的抽象潑彩，左藍調的流漬似樹影婆娑，右隅紅彩燻滿天際，
意象形紅日暮之際，借意映古爍今，愁眠不覺曉的懷思心境。

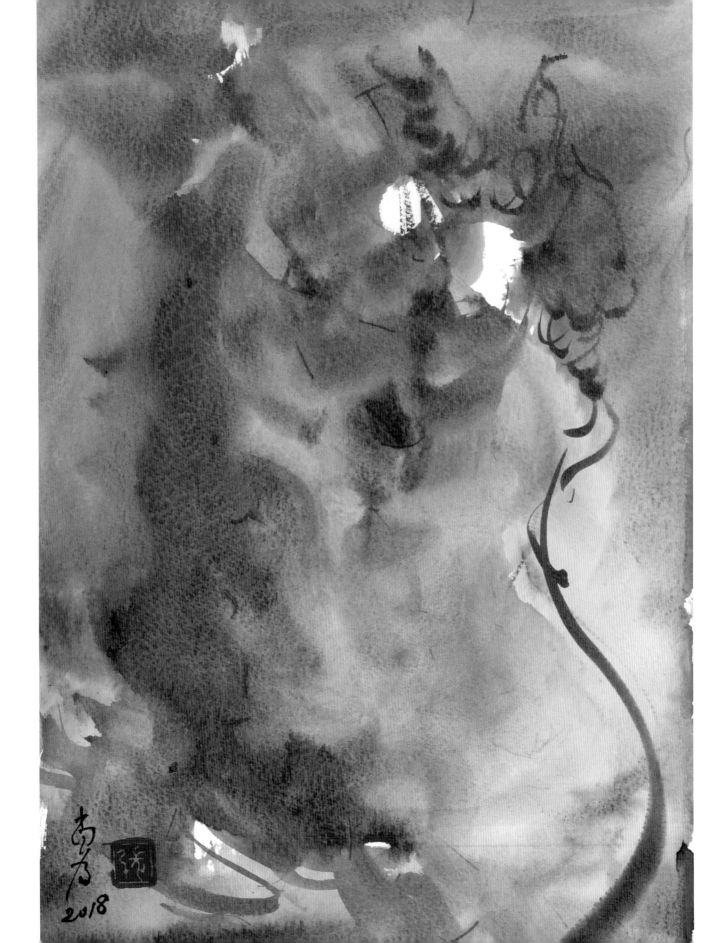

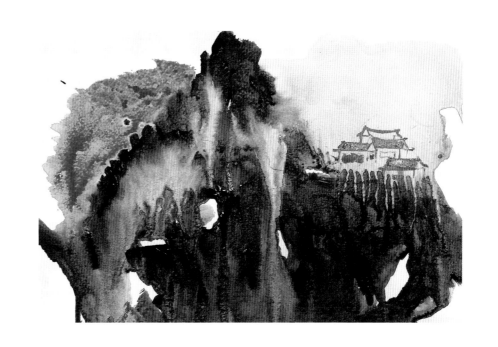

高處自若

水彩 2018

畫面以三主色大小比例串連，崇峻山巖壑洞，
以紫重彩逼列於前，是險峻冷峭，遠山巔嶺貼以綠色為輔，
即近於色彩學上的半圓內對比色，右上簡屋淡橙象徵，
是甜適自若的意涵，空谷迴腸氣盪，我居依然開適自若。

幻化美體

水彩 2018

以藍紫調混膚紅淡綠，像似莫內印象派光影補色，
中以蓄含的女體線條局部勾繪，在上半部中卻出現馬臉的造型，
幻化成潛意識的超現實意象，在西方繪畫中，馬巧是善良柔弱的一面，
牛則相反，意象的圖彙組合，會完全成不一樣含義。

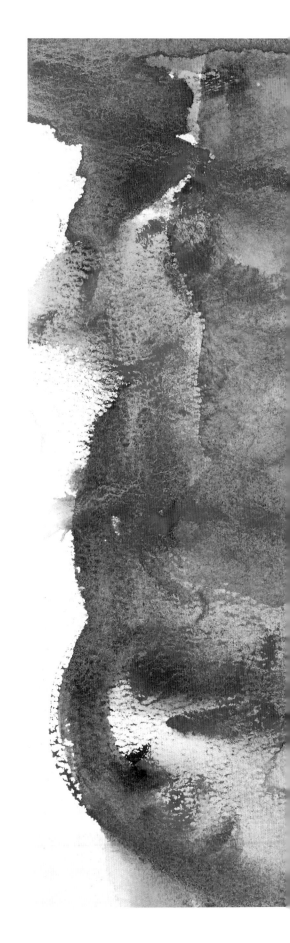

母雞與小雞

水彩 2018

形態辨識超越現實觀具象，隱約的淡紅幾許勾線暈染，
以上下併列布局，藍青色滿佈渲染，甚而局部穿越遮擋雞群，
全然以繪境抽象表現，霧裡移情思慈感念，早已淚潸潸糊模一片。

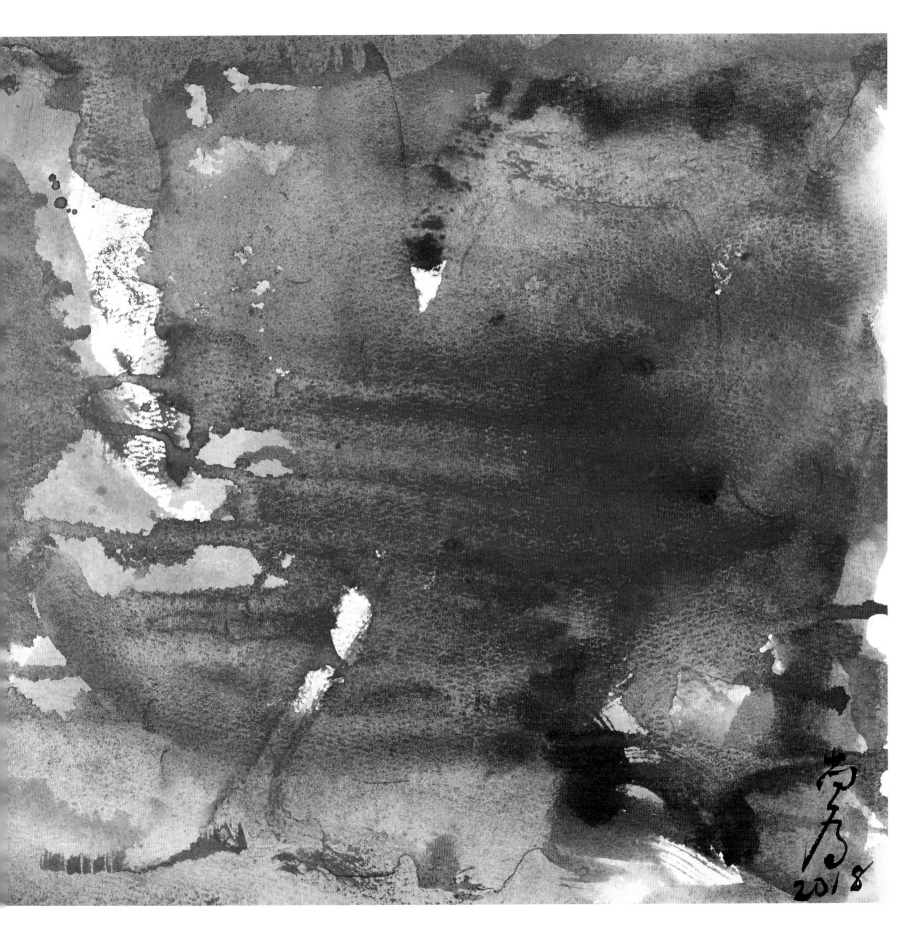

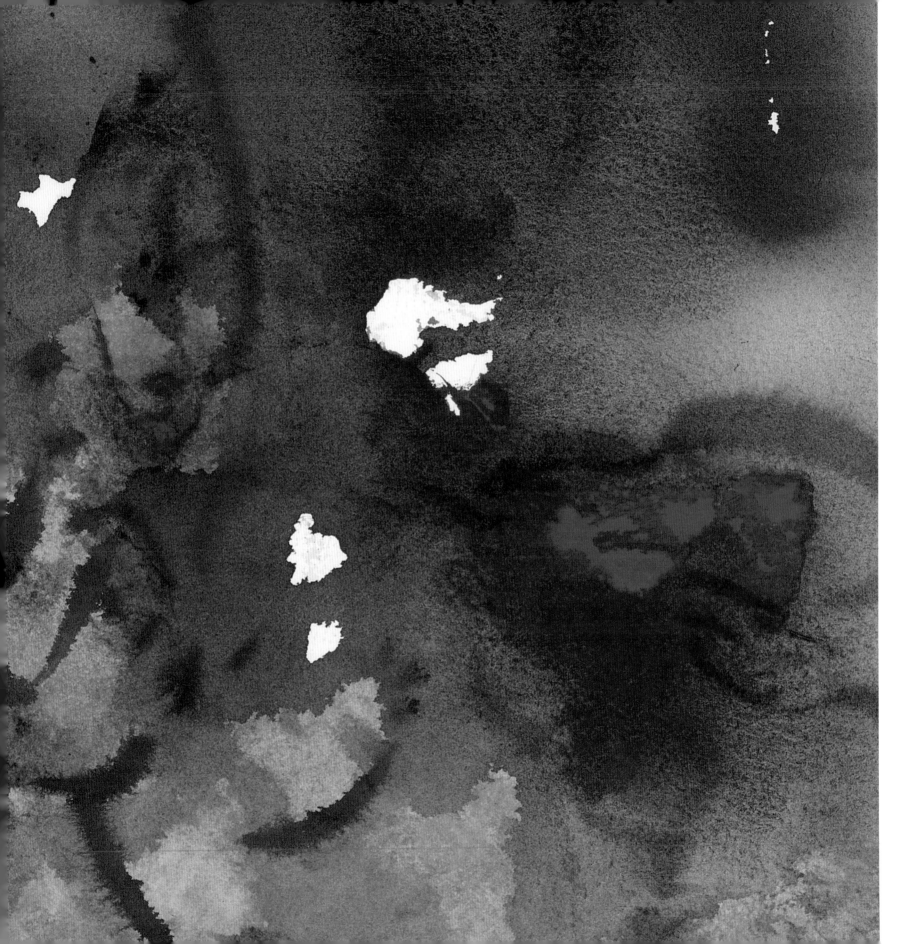

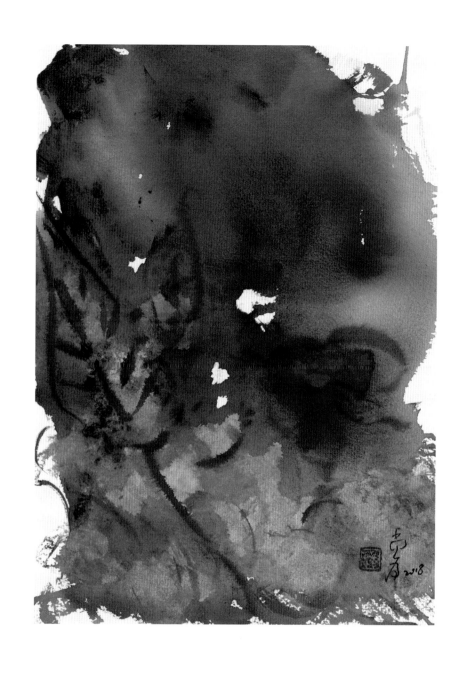

愛的
自然印記

水彩 2018

大氣勢中的小品創作，以綠染為底作基調，
佐以葉印勾繪象徵森林自然，中染一紅記，代表欣榮的生命花綻，
整個自然的生命篇章，全然菁萃於此。

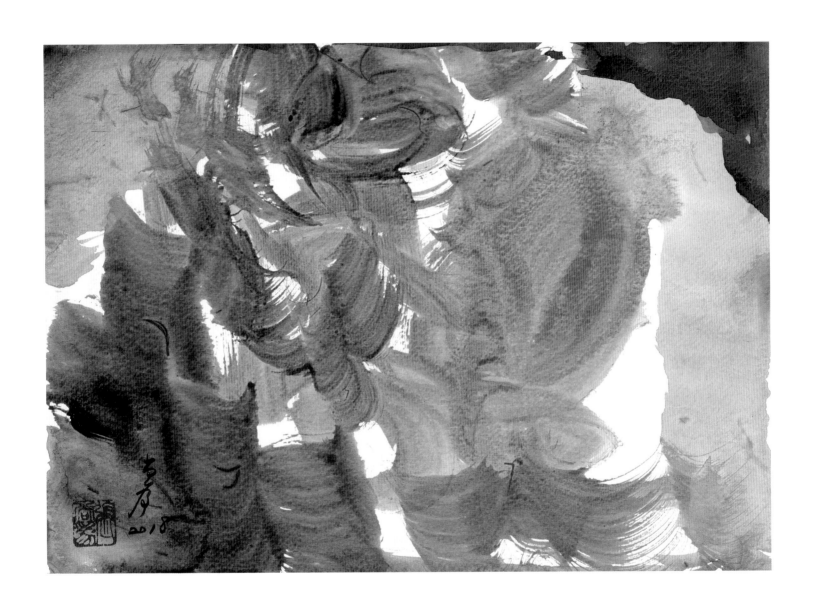

隱藏之愛心

水彩 2018

橙色為裡的底層像似愛心，上則以藍紫色為庇蔭之覆葉，
技法上以排筆暈刷渲染，橙紅的愛心欲意表抒，但不語又掩的紫蔭，
總是隨之擋住，一場或一生的來來去去，不何時能坦然面對抒發。

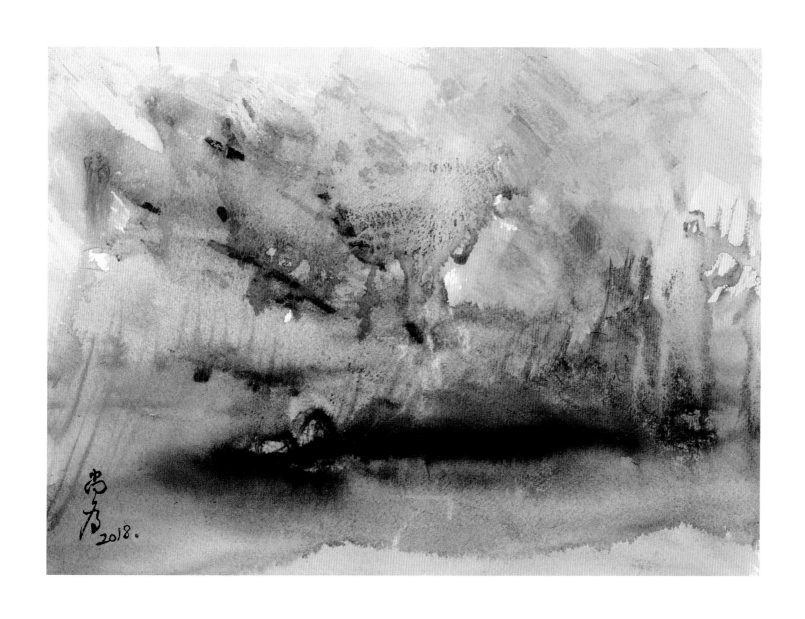

光

水彩 2018

柔調的藍靛紅黃為賦彩，舖陳中形象不是訴求，
以暈染佈局皴擦，地表一抹墨線拱托，右隅黃亮光景，
在藍色凜冽背景映襯下，光的微醺帶來一絲絲暖意。

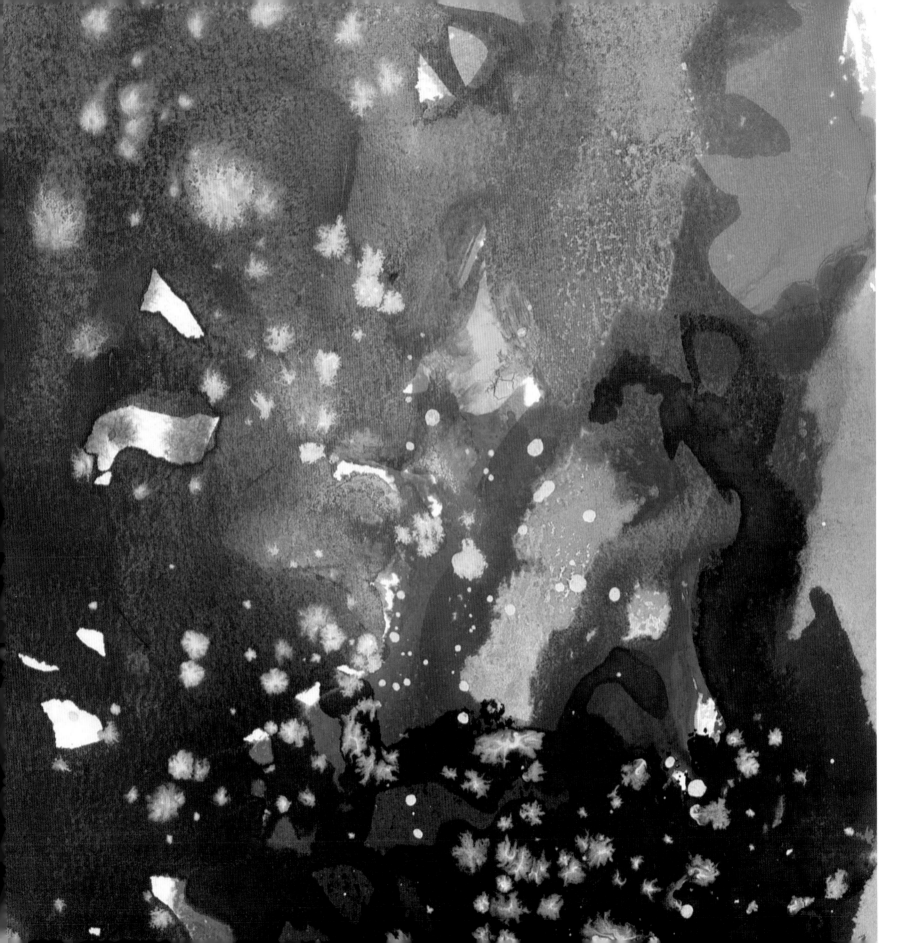

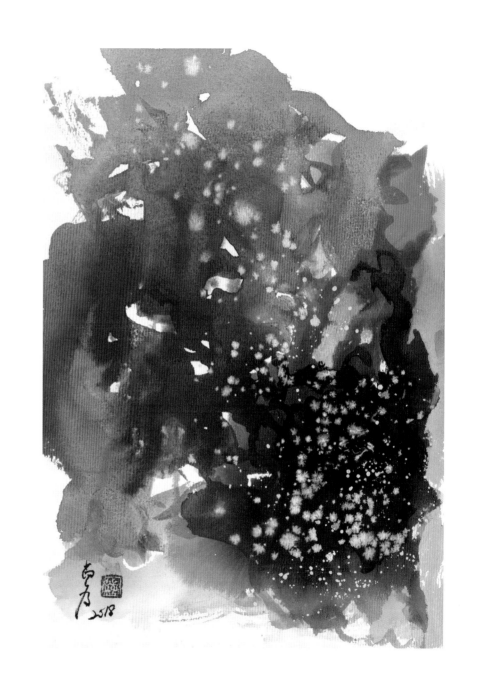

星淚遺空

水彩 2018

在不同紙媒材中，顏色區分好佈局，可濃淡變化營造，
畫面中墨色是主軸地區，可施以特殊技法表現星空，
如水灑或塩漬，自然的褪痕就會看似白點星星，
畫中有趣的是黑染中上部隱約有如牛臉或獸形，
可予觀者洞察更多有趣的空間。

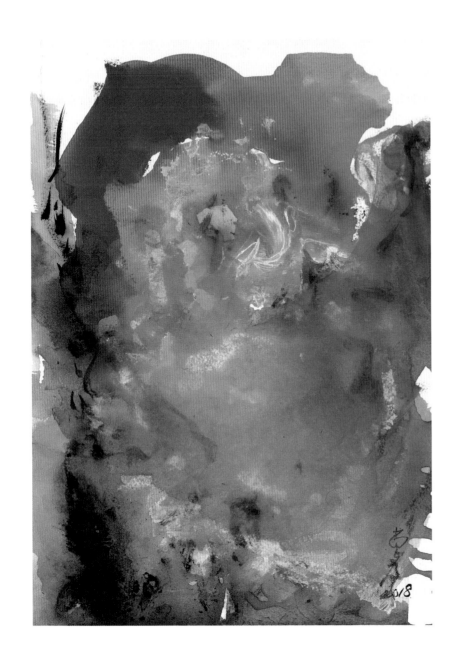

花想容

水彩 2018

綠葉扶疏中，花意綻容，綠意中夾以潑染變化，象徵著生命的掙榮，
以葉爲層次做肌理表現，在中間暗調中，間錯變化，
花的衣裳成了淵深壑谷，想像的紋理層次，妙中有意境。

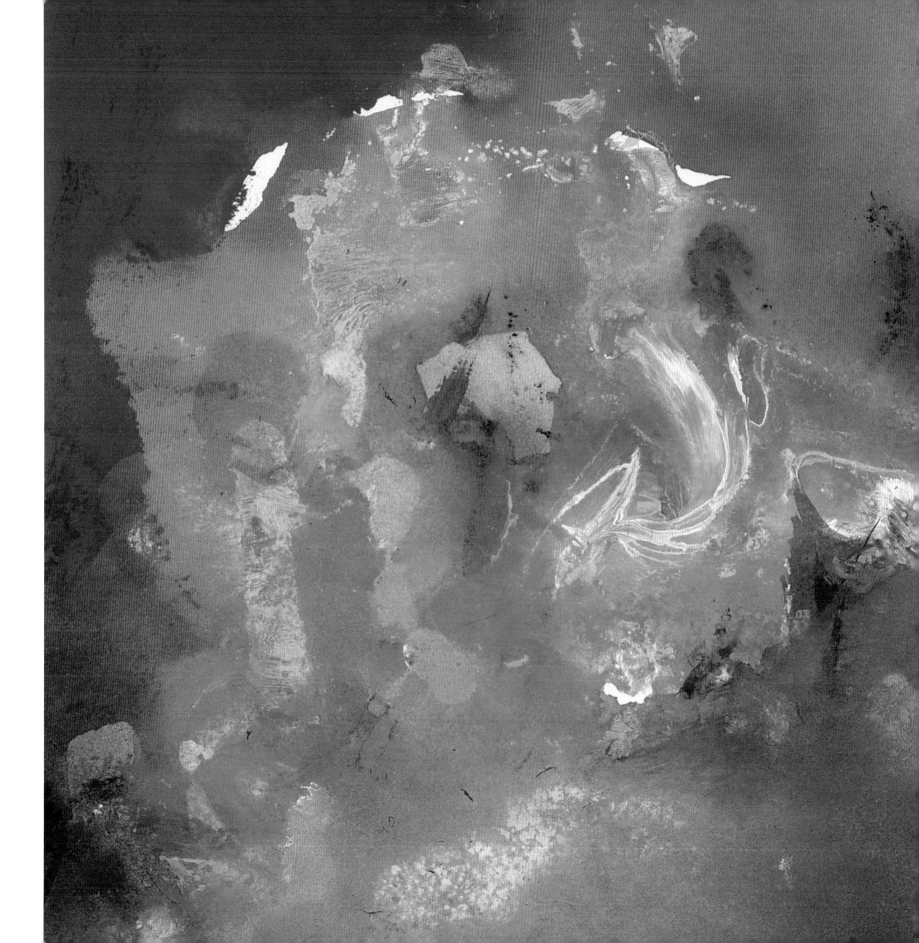

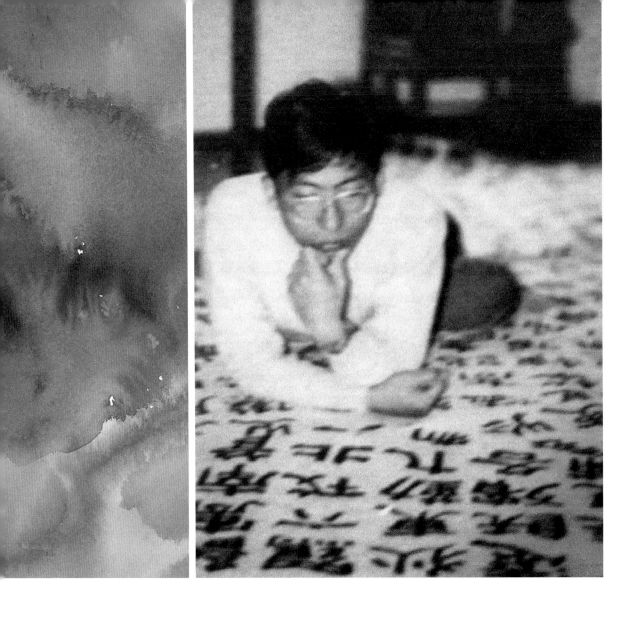

張尚為

Albert Chang

1962 年 12 月出生於臺灣臺北市。父母親來自嘉義，是日治時期當地名醫也是詩人兼書法家的林臥雲先生第四代傳人。美國加州工業大學 (Cal Poly Pomona) 工商管理系畢業，美國加州克萊蒙大學，彼得．杜拉克研究所企管碩士 (Claremont Graduate University, Peter Drucker Management Center, MBA)，現擔任長泓能源科技業務處長一職。其書畫作品已獲日本商社總裁、藝術典藏館、俄羅斯國寶級藝術家等人之收藏。已出版十四本書：

《藏心》、《秋千》、《墨痕》、
《手機詩之一：公私事》、
《手機詩之一：嬉遊記》、
《手機詩之一：愛無羞》、
《手機詩之四：歌再來》、
《生活用心點——張尚為的生活療癒學》、
《書法也愛你》、
《新刺客列傳——當代五位書法家的書法學習心路》、
《書法頑家——用善念來寫字》、
《慕元樓之愛——嘉義老家的故事》、
《紅與綠——張尚為彩墨專輯》、
《六個女人——張尚為水彩專輯》。

主要個展與相關藝術活動：

2019． 「紅與綠」書畫展與書法表演，石川畫廊，銀座，東京
2018． 「六個女人」書畫展與簽書會，東門美術館，台南市
2018． 「台灣名家書法展」，青海美術館，青海西寧市
2018． 「慕元樓之愛」簽書會，豐邑喜來登大飯店，竹北
2018． 「慕元樓之愛」簽書會，檜木屋咖啡小館，嘉義
2018． 「慕元樓之愛」說書會，DOUBLE CHECK，台北
2017． 「書法頑家」說書會與書法表演，
　　　　DOUBLE CHECK，台北
2017． 「無悔的愛」書法展，懷雅文房，台南
2017． 「台灣名家書法展」，松宮書道館，日本賀滋
2016． 「書法也愛你」書法展與簽書會，蕙風堂，台北
2016． 「台日書法名家聯展」，松宮書道館，滋賀縣，日本
2016． 「書法、療癒、愛」演講 新北市立圖書館 新北市
2016． 「書法、療癒、愛」演講 高雄市立圖書館 高雄市
2016． 扶輪社書畫名家聯展，雪梨，澳洲
2015． 「生活用心點」書法展與簽書會，蕙風堂，台北
2015． 「新刺客列傳」書法展與簽書會，蕙風堂，台北
2014． 「手機詩」說書與簽書會，紀州庵，台北
2013． 「藏心、秋千、墨痕」，說書與簽書會，
　　　　大遠百金石堂，新北市
2012． 「藏心」簽書會與書法展，首都藝術中心，台北市
2012． 「地藏王本願經」書法，九華山化成寺，安徽

國家圖書館出版品預行編目(CIP)資料

暖男情畫：六個女人 張尚為水彩專輯 / 張尚為著.
-- 臺南市：東門美術館, 2018.10

　　面；　公分

ISBN 978-986-92624-6-0(精裝)

1.水彩畫 2.畫冊

948.4　　　　　　　　　　　　107017442

暖　男　情　畫

六個女人

張　尚　為　水　彩　專　輯

Six Women

Albert Chang
Water Color Painting

著　作　者：張尚為
發　行　人：卓來成
發行單位：東門美術館
　　　　　　台南市中西區府前路一段203號
　　　　　　電話　+886-6-213-1897
　　　　　　傳真　+886-6-213-2878
　　　　　　E-mail　dong.men@msa.hinet.net
主　　編：卓君瀅
賞　析　文：曾文華
藝術總監：康志嘉
設計總監：王建忠
美術編輯：意研堂設計事業有限公司
　　　　　　新北市中和區中安街104號2樓
　　　　　　電話　+886-2-8921-8915
出版日期：2018年10月
定　　價：NTD600元

ISBN 978-986-92624-6-0　NTD:600